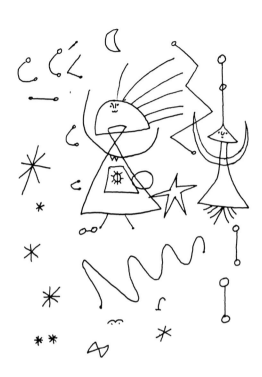

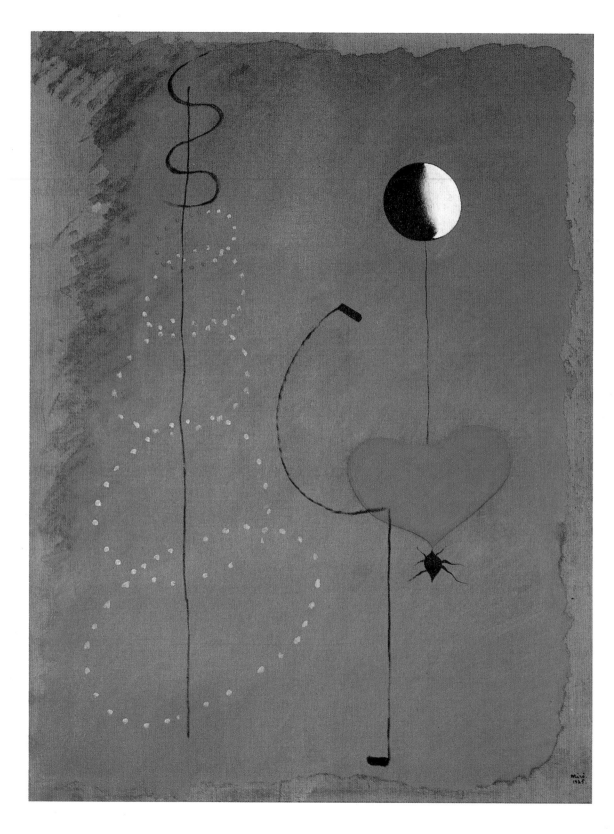

Janis Mink

JOAN MIRÓ

1893–1983

NUMEN

PORTADA:
Azul II (detalle), 4-3-1961
Óleo sobre lienzo, 270 x 355 cm
París, Musée National d'Art Moderne,
Centre Georges Pompidou

ANTEPORTADA:
Boceto de: **Constelaciones,** 1940
31,5 x 23,5 cm
Barcelona, Fundació Joan Miró

FRONTISPICIO:
Danzarina, 1925
Óleo sobre lienzo, 115,5 x 88,5 cm
Lucerna, Galerie Rosengart

CONTRAPORTADA:
Joan Miró dibujando, hacia 1958
Fotografía: Walter Erben

Publicado en México en 2003 por
Advanced Marketing, S. de R.L. de C.V.
Bajo el sello
NUMEN

© 2003 TASCHEN GmbH
Hohenzollernring 53, D–50672 Köln
www.taschen.com
Édición oiginal: © 1993 Benedikt Taschen Verlag GmbH
© 1993 para las reproducciones de Miró, Matisse, Arp,
Picasso, Man Ray: VG Bild-Kunst, Bonn
Traducción: Carlos Caramés, Colonia
Diseño de la portada: Catinka Keul, Angelika Taschen, Colonia

1 2 3 4 5 01 02 03 04 05

Impreso en Alemania/ Printed in Germany
ISBN 970–718–132–X

Indice

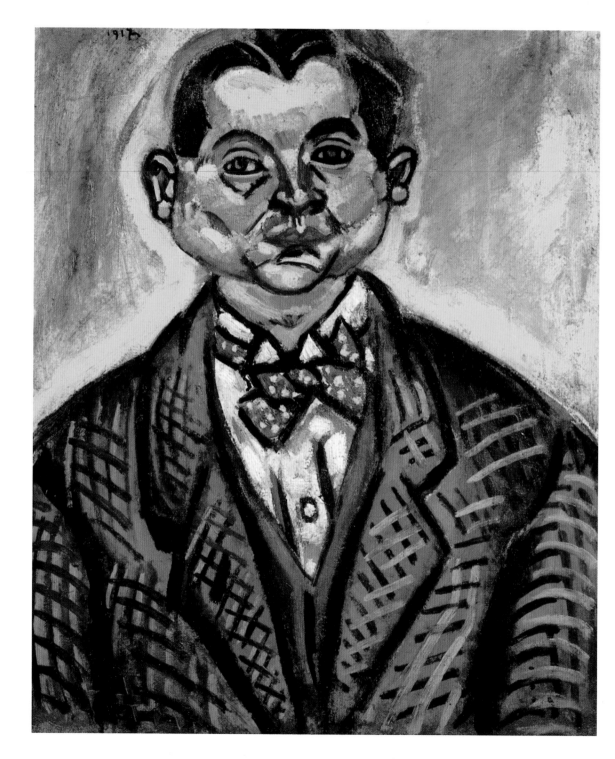

Joan Miró – un prólogo

Joan Miró callaba. Aunque en el círculo de artistas se había entablado un debate vehemente y enconado, el artista permanecía mudo. Fue entonces cuando Max Ernst, su colega y vecino de taller, tomó una cuerda, mientras los otros sujetaban a Miró. Le pasaron la soga por el cuello y le amenazaron con colgarlo si no manifestaba algo enseguida. Silencio.

Desconocemos el objeto del debate que estuvo a punto de acabar prematuramente con la vida de Miró. El artista y fotógrafo Man Ray se limitó a contar el hecho, y como alusión humorística fotografió a Miró con una soga en segundo término.[1]

Fallecido Miró en 1983, el escritor Michel Leiris, uno de los mejores amigos del pintor, declaró que el círculo surrealista tomaba un poco a broma a Miró. Miró era la encarnación de la corrección burguesa y reservada. Trabajaba disciplinadamente y no era mujeriego. Abandonaba con regularidad la capital cultural de París para regresar a Cataluña, su patria natal, cuyas tradiciones, paisaje y arte habían influido en su mentalidad y en su carácter retraído. Muchos encontraban los cuadros de Miró demasiado infantiles. El nudo corredizo en torno a su garganta iba dirigido a un hombre cuyo estilo de vida sólo podría calificarse de antibohemio: «La broma del ahorcamiento solamente se le podía gastar a un hombre como él. Miró pasó realmente miedo de ser colgado. Su cualidad principal residía en su frescor. Hablaba poco, y solamente de sus proyectos».[2] Mucho más tarde, cuando el ya famoso Miró viajó por primera vez a América, en 1947, y se encontró con Clement Greenberg, notable crítico de arte, causó a éste la misma decepción: «Los que tuvieron la ocasión de conocerlo mientras vivió, lo describen como un hombre corto, compacto, parco en palabras, vestido con un traje azul oscuro. Una cabeza redonda y bien proporcionada con el pelo corto, piel pálida, facciones suaves y regulares, ojos y movimientos rápidos. Se ponía fácilmente nervioso, pero al mismo tiempo era despersonalizado en compañía de gente extraña. Uno se preguntaba qué había podido llevar a aquel burgués a la pintura, a la *Rive Gauche* y al surrealismo».[3]

Y sin embargo, Miró es un artista popular, gracias a sus cuadros llenos de sexo, humor, naturaleza, excremento, travesura y a veces temor e ira. Miró prolongó la pintura hasta hacerla coincidir con la poesía. Una poesía surgida de un duro trabajo, ya que era el trabajo y no los aspectos sociales del arte lo que constituía su vida. Fue un pintor visionario, que intentó vivir como un obrero que tuviera que alimentar a una familia. Y aunque su arte fluye de la madurez que proporciona la experiencia personal, confina en el reino del mito, en el que se barajan verdades y ritmos universales. Esto puede parecer inconcreto para alguien que no tiene delante un cuadro de Miró; por eso lo mejor será observar la trayectoria y los logros artísticos de este hombre.

Man Ray
Retrato de Miró, hacia 1930
El retrato, con la soga en segundo término, hace referencia a un episodio ocurrido en el círculo de artistas de París: cuando Miró se negó a tomar parte en un debate, Max Ernst, su compañero de taller, tomó una soga y se la rodeó al cuello, amenazándolo con la pena de muerte si no se manifestaba. Miró no dijo palabra.

Autorretrato, 1917
El más antiguo autorretrato de Joan Miró. Junto a otro de 1919, es el único cuadro que presenta a Miró de joven.

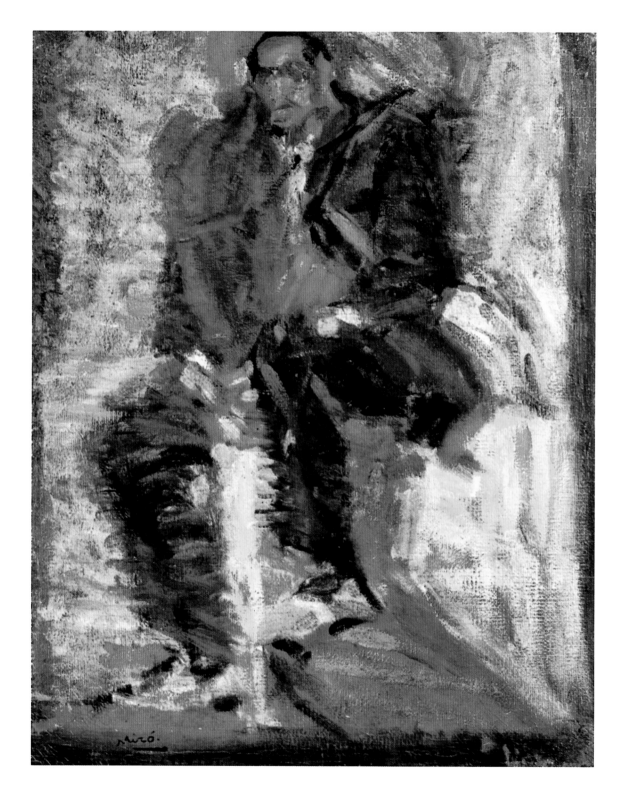

«Si esto es pintura, yo soy Velázquez»

Miró se hizo artista en condiciones francamente adversas. Era en primer lugar esa oposición que casi todo joven artista sufre cuando desatiende la exhortación paterna a tomar una profesión respetable y segura. Pero era también la hostilidad de un mundo artístico envejecido, encerrado en su academicismo, que se enfurecía con una juventud que comenzaba a salirse de las casillas. Nacido en 1893 en Barcelona, Miró pertenecía a una generación que tuvo que vérselas con la herencia de los ismos del siglo XIX, una generación que había liberado a la pintura de la tarea de reproducir objetos reconocibles. Cuando Miró se disponía a abrir la puerta del mundo artístico, el cubismo se había encargado ya de descomponer y reconstruir la imagen pictórica y su tema. Por otra parte, el dadaísmo había volado por los aires toda definición de arte, y el fauvismo había cesado de mostrar la naturaleza con la ayuda del color, para mostrar el color con la ayuda de la naturaleza. Dicho brevemente, el mundo académico se encontraba en la línea de fuego, y ya estaban tomando posiciones las líneas enemigas. Los jóvenes artistas tenían que tomar partido, y a la vez encontrar su propia identidad artística. La guerra entablada en el mundo artístico era una copia en miniatura de la decadencia institucional y de la lucha por un nuevo orden en el equilibrio político del mundo. Baste un solo ejemplo: en España hubo 44 cambios de gobierno entre 1898 y 1923.

Joan Miró tuvo muy clara desde un principio su identidad nacional, al contrario que su identidad artística. Era catalán, no español. Su padre era un orfebre y relojero tarraconense, y su abuelo, de quien recibió el nombre, había sido herrero. El padre de Miró abandonó el pueblo para trabajar de orfebre en Barcelona, donde abrió un próspero negocio. El abuelo materno de Miró, al que Joan no llegó a conocer, era un carpintero de Palma de Mallorca. Pero aunque era analfabeto y sólo hablaba el mallorquín, consiguió pasar de ayudante de carpintero a propietario de una próspera empresa. Apasionado de los viajes, llegó una vez a Rusia en tren, «lo que en aquella época era de mucho mérito». Su esposa, la abuela de Miró, era «muy inteligente y romántica».[4] Miró tenía una estrecha relación con su familia, si bien no siempre libre de conflictos. Sobre sus padres escribe: «Mi madre tenía una fuerte personalidad y era muy inteligente. Yo congeniaba mucho con ella. Lloró cuando vio que yo había elegido el camino equivocado. Pero más tarde me apoyó. Mi padre, por el contrario, era muy realista. Una vez que íbamos de caza le dije que el cielo era de color lila y él se rió de mí, lo cual me puso furioso».[5] Aunque sus padres provenían de familias de artesanos, tenían en poco

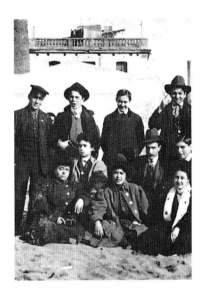

Miró con un grupo de estudiantes de la escuela de arte de Francesc D'A. Galí, hacia 1912–14 (3° por la izquierda)

El campesino, hacia 1912–14
Los primeros trabajos de Miró están fuertemente influidos por el arte contemporáneo, sobre todo por van Gogh y el fauvismo. De ello dan buena cuenta las gruesas pinceladas de este óleo.

9

El callista, 1901

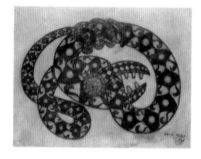

Diseño de orfebrería: *Serpiente enroscada,*
1908

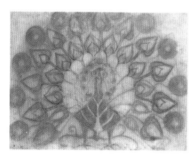

Pavo real, 1908

la artesanía de la pintura («camino equivocado»), y le tenían corto de dinero. Por eso Miró se acordaba con cariño de su hermana, que le prestaba dinero cuando «no tenía un céntimo para comprar pintura...»[6]

Como niño de salud delicada, introvertido y soñador, Miró no fue un buen alumno. Recordaba que en geografía era algo mejor que en otras asignaturas, como las ciencias naturales. Pero incluso en geografía se dejaba llevar por los sentidos, en vez de aplicar el conocimiento: «...a veces adivinaba la respuesta señalando al azar con el puntero un punto del mapa».[7] A los siete años, Miró asistió a cursos de dibujo. A esa edad viajó también junto a sus abuelos, que vivían en el interior de la provincia de Barcelona. Allí se encontró con sencillos campesinos. La abuela materna vivía en Mallorca. Miró viajó en barco a la isla, acompañado de una criada; estos viajes despertaron su amor por el mar. Aunque las vacaciones iban destinadas a mejorar su salud, tenían el efecto adicional de liberarlo de algunas imposiciones paternas. Visitante y observador a un tiempo, pasaba mucho tiempo dibujando. Los blocs de apuntes, que Miró conservaba desde su juventud, muestran observaciones exactas, si bien poco notables, del ambiente campesino y de la arquitectura rural, y son algo así como apuntes para el recuerdo. Más tarde, ya adulto, volvió regularmente a los lugares de su infancia, casi siempre en verano y otoño. En 1907, a los catorce años, Miró se planteó su porvenir, habida cuenta de su insatisfactorio rendimiento en la escuela. Su padre insistía en que hiciera estudios de comercio. Miró siguió su consejo, pero frecuentó simultáneamente la «Escuela de la Lonja», famosa academia de arte en la que había enseñado el padre de Picasso, y por la que, nueve años antes, había pasado fugazmente el propio Pablo Picasso. Pero al contrario que éste, que a esa edad dominaba ya todas las técnicas académicas, Miró era un principiante, cuyo talento no llamaba especialmente la atención. Sus maestros eran Modesto Urgell Inglada, melancólico pintor de paisajes al estilo de Arnold Böcklin, y José Pasco Merisa, profesor de artes decorativas y aplicadas. Este último le caía bien al padre de Miró, que veía con buenos ojos el interés de su hijo por la orfebrería. Los paisajes que pintaba Urgell, con un horizonte cubierto de un cielo azul, dejaron una impresión duradera en Miró; ese horizonte aparecería más tarde en algunos de sus cuadros. Por su parte, Pasco enseñó a Miró a trabajar con la mayor libertad posible, confiando en sí mismo y siguiendo sus propias inclinaciones. Las artes aplicadas eran a grandes rasgos un campo libre de la perspectiva y el ilusionismo, de forma que Miró pudo trabajar de forma más expresiva y relajada. Cuando Pasco enseñó a sus alumnos la alegre vitalidad cromática del arte popular catalán, Miró tuvo que sentirse redimido, ya que había pasado del academicismo al cálido regazo de su ancestro catalán.

Después de finalizar sus estudios de comercio, a la edad de diecisiete años, Miró obtuvo un empleo de contable en la empresa de Dalmau Oliveres, dedicada a los materiales de construcción y productos químicos. El pincel y la paleta quedaron a un lado. La consecuencia fue una leve crisis nerviosa y un acceso de tifus, lo cual convenció a su padre de la incapacidad de su hijo para ejercer la actividad comercial. Miró escribió más tarde en su diario: «Discusión con la familia; cuelgo la pintura por el trabajo de oficina – catástrofe; dibujo en los libros y lógicamente me despiden. A los diecinueve me admiten en la Academia Galí de Barcelona, donde puedo dedicarme totalmente a la pintura. Un prodigio de torpeza e incompetencia».[8] La academia

Naturaleza muerta con rosa, 1916
Esta naturaleza muerta, de líneas dinámicas y
coloración intensa, está orientada a la expresi-
vidad. Miró pudo haber recibido estímulos en
la composición y en la forma pictórica de las
naturalezas muertas de Matisse o Cézanne.

Paul Cézanne
*Naturaleza muerta con manzanas y naran-
jas,* 1895–1900

Henri Matisse
La mesa roja, 1908

privada que dirigía Francesc D'A. Galí era muy progresista. Galí no se adhi-
rió a una determinada tendencia del arte moderno, sino que supo crear una
atmósfera en la que cada estudiante podía desarrollarse de forma individual.
Cuando llevaba a sus estudiantes al monte, Galí les prohibía dibujar; en vez
de eso, tenían que utilizar sus ojos para retener sus impresiones exclusiva-
mente en la memoria. La música era asimismo un importante componente en
la escuela: todos los sábados se celebraban conciertos, y la escuela tenía su
propio coro. En los conciertos de la Sociedad de Música de Cámara, funda-
da en Barcelona por Galí, los estudiantes tenían reservados siempre un pal-
co. Estas actividades estrecharon el vínculo entre Miró y sus compañeros,
algunos de los cuales fueron amigos para toda la vida. Entre ellos se encon-
traba el ceramista Llorens Artigas, con el que Miró realizó conjuntamente
muchos proyectos después de la Segunda Guerra Mundial.

Curiosamente, Miró atribuye a sus dos maestros el mismo método didácti-
co, lo cual quiere decir que o era así realmente, o que acaso fundió en su me-
moria ambos métodos, como uno de los recuerdos más importantes de sus
tiempos de estudiante. Ambos docentes, Pasco en La Lonja y Galí, manda-
ban dibujar objetos sin contemplarlos. Miró tenía un objeto a sus espaldas e
intentaba reproducir su apariencia sobre la base de sensaciones táctiles. Esta
fue para Miró la más importante experiencia en su lucha por la forma.[9] Aun-
que se consideraba con un buen manejo del color, estaba muy insatisfecho

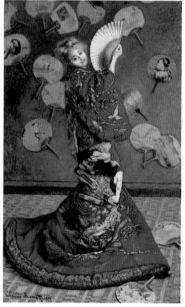

Vincent van Gogh
Le Père Tanguy, hacia 1887

Claude Monet
La japonesa (Camille Monet con traje japonés), 1876

Pág. 13:
Retrato de E.C. Ricart, 1917
Al igual que van Gogh o Monet, Miró muestra influencias del arte japonés en el retrato de su colega de taller. Incluye un grabado japonés en segundo plano, cuyas formas delicadas son prácticamente desplazadas por la vitalidad de formas y colores. De esta manera, Miró contrasta y une el arte moderno con el del este de Asia.

con su forma de reproducir objetos. El concepto de liberarse de la apariencia visual de las cosas, afinó su destreza para darle forma adecuada a sus composiciones. Desapareció así del campo visual la distracción causada por la apariencia real. Miró pudo evadirse del dibujo fiel de la realidad para asegurarse la fuerza de la invención: estimuló su sentido escultural.

El padre de Miró se cercioraba regularmente con Galí si su hijo hacía progresos. Galí contó más tarde a Jacques Dupin, biógrafo de Miró, que el padre de éste era «un hombre agradable… un catalán típico, que se preocupaba por sus negocios y por las ventajas materiales de la vida. Todas las semanas le repetía: ‹su hijo llegará a tener éxito, se convertirá en un gran artista›…»[10] Aunque la familia de Miró estaba bien situada, no tenía la intención de apoyarlo con demasiada generosidad en su pretensión de convertirse en artista. Sin duda eran de la opinión de que él debía elegir por sí mismo una profesión y hacerse económicamente independiente. «Para ganarme el sustento y al mismo tiempo poder pintar, mi familia me aconsejó hacerme fraile o soldado…».[11] En aquel tiempo, todos los jóvenes españoles tenían que hacer el servicio militar, a no ser que pudiera comprarse la exención. El padre de Miró se hizo cargo de una parte del importe. En 1915, Miró ingresó en el servicio militar reducido, en Barcelona, para realizar el servicio obligatorio de tres meses al año, hasta 1917. El resto del año lo pasaba en su taller de Barcelona, que compartía con E.C. Ricart, un amigo de la academia de Galí. A veces se iba a Montroig, un pueblo de la provincia de Tarragona en el que su familia había comprado una masía, en 1911.

Montroig se convirtió en paradigma de la autenticidad, en la que Miró admiraba la fuerza expresiva de su arte. Los payeses catalanes y sus familias, los animales, los insectos, los árboles, las rocas y el suelo formaban un universo animista que a los ojos de Miró era una imagen de la creación. Como tantos otros artistas de su generación, Miró quería expresar algo substancial y eterno, y lo buscaba en sus raíces catalanas. La consecuencia fue una tendencia al primitivismo, cuya finalidad era romper el lenguaje académico formal. Otros artistas habían descubierto esas fuentes en el arte prehistórico o en el popular, así como en las imágenes pintadas por los dementes y los niños. Miró no necesitaba abandonar su mundo para encontrar esos efectos crudos y expresivos. Solamente tenía que volverse hacia su interior, algo realmente fácil en un artista tan introvertido.

Pero Miró no era solamente un hijo de padres burgueses, sino también un producto de la ciudad de Barcelona en los comienzos de siglo. En aquel tiempo, España había sufrido un cambio decisivo en su conciencia nacional, cambio desencadenado por la guerra con América, la destrucción de la flota y la pérdida de Cuba, Puerto Rico, Filipinas y Guam (1898). La clase media liberal tuvo que reconocer que España había dejado de ser una potencia mundial, y además estaba insatisfecha con el gobierno corrupto de Madrid, que manipulaba la progresista constitución en beneficio propio. El conflicto comenzó con un grito de renovación lanzado por los círculos intelectuales y culturales; las regiones con una cultura propia como Cataluña y el País Vasco perseguían también su independencia política. Ello avivó las reivindicaciones anarquistas de muchos obreros y campesinos españoles, en el sentido de una autodeterminación que los librara del control de Madrid. La industrialización fortaleció esa corriente, ya que produjo una nueva distribución de la riqueza en el sur, donde la presencia de yacimientos minerales hizo surgir

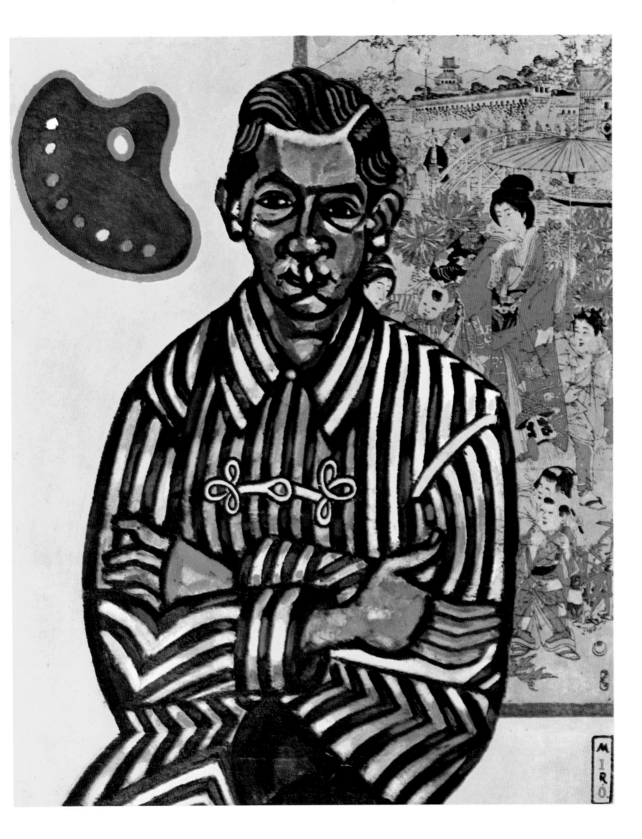

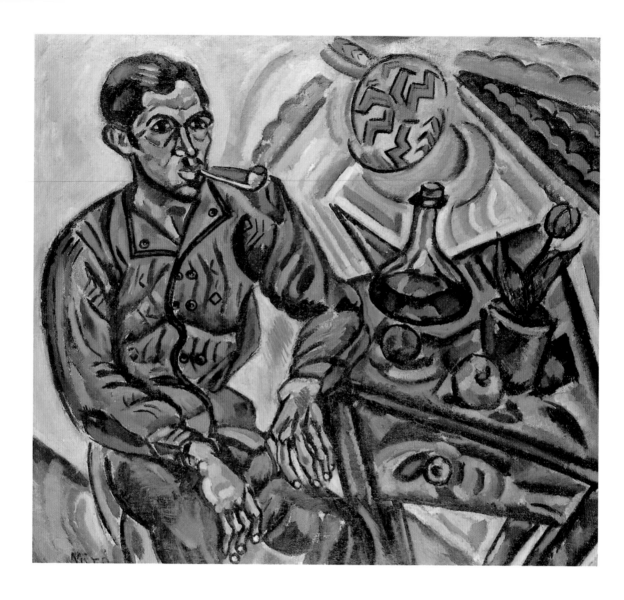

Retrato de V. Nubiola, 1917

minas y factorías. El resurgimiento cultural fue sin embargo una empresa controvertida. La identidad nacional había quedado fragmentada en identidades regionales que, ancladas en la tradición, tuvieron que abrirse a la evolución y al espíritu del siglo XX.

Barcelona era una ciudad cosmopolita con una activa vida cultural. Pero las artes plásticas estaban controladas por las federaciones de arte oficiales –los influyentes grupos «Les Arts i les Artistes» y «Cercle Artístic de Barcelona» –. Miró tuvo que incorporarse a dichos grupos. En 1913 lo hizo en el «Cercle Artístic de Sant Lluc», para tomar cursos de dibujo y tener también la oportunidad de exponer sus trabajos juntamente con otros miembros del mismo. (El grupo de Sant Lluc era una fracción escindida del «Cercle Artístic», cuyos estatutos propagaban los altos principios morales y la virtud cristiana). El espíritu de renovación cultural había sido formulado por el grupo

«Noucentisme», movimiento conservador que defendía la fidelidad del nuevo arte catalán a su herencia mediterránea. Los noucentistas postulaban los valores de armonía, estructura y medida, valores naturalmente muy elásticos, referidos al clasicismo. Los artistas de vanguardia sólo fueron aceptados por ellos bajo ciertas condiciones: el cubismo, por ejemplo, se veía como el intento de alcanzar un nuevo ideal de la forma en sentido clásico. Al mismo tiempo, un cuadro inspirado en el futurismo como *Desnudo bajando la escalera* (1912), de Marcel Duchamp, fue motejado de «monstruoso» por su anticlasicismo,[12] porque contenía la dimensión del movimiento.

Aunque Miró se sentía íntimamente un artista mediterráneo, rechazaba el juicio selectivo de los noucentistas. Estaba convencido de que los artistas catalanes debían estar lo más abiertos posible a los impulsos del extranjero. Nunca había traspasado las fronteras de Cataluña, no había estado en Madrid, pero aun así estaba familiarizado con las más importantes corrientes internacionales. Leía poesía, crítica y artículos en los periódicos vanguardistas catalanes y franceses. Sus amigos le comunicaban las experiencias e impresiones obtenidas en sus viajes. También había algunas exposiciones de arte contemporáneo, las más importantes de las cuales tenían lugar en la galería de Josep Dalmau, quien por ejemplo expuso obras cubistas en 1912. Al igual

Retrato de Heriberto Casany, también:
El chófer, 1918
De 1917 a 1918 surgió una serie de retratos de inspiración expresionista. Los de Nubiola y Casany muestran hasta qué punto Miró sacrifica lo pictórico en beneficio del retratado: mientras el *Nubiola* aparece algo inquieto a causa del ritmo de la composición, *El chófer* tiene una apariencia más tranquila.

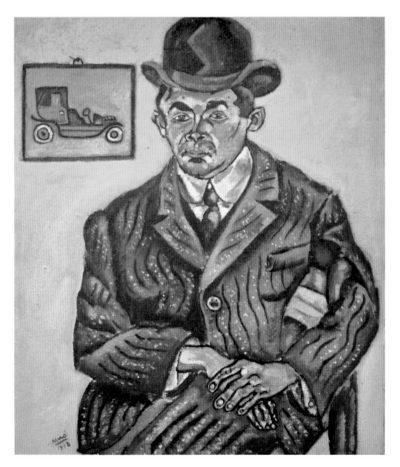

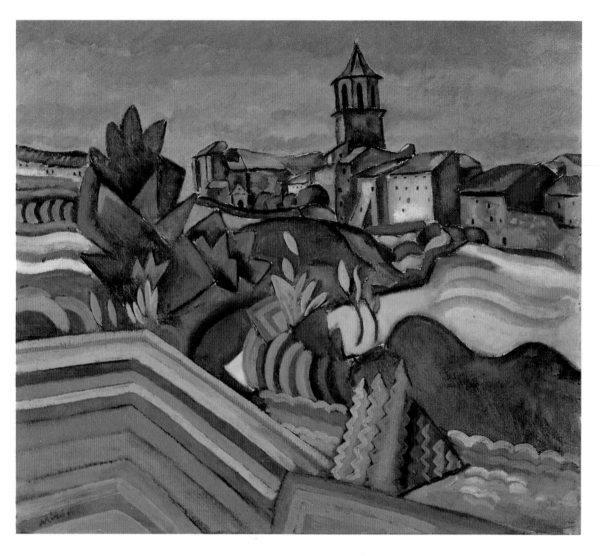

Prades, el pueblo, 1917
El paisaje se convierte en formas abstractas,
cuyas líneas reproducen sin embargo la vigo-
rosa impresión del modelo natural.

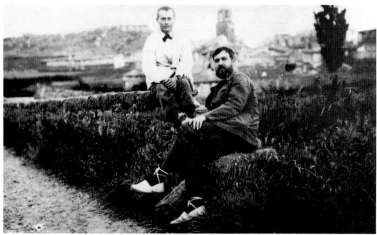

Miró y su amigo Yvo Pascual, con Prades al
fondo, 1917

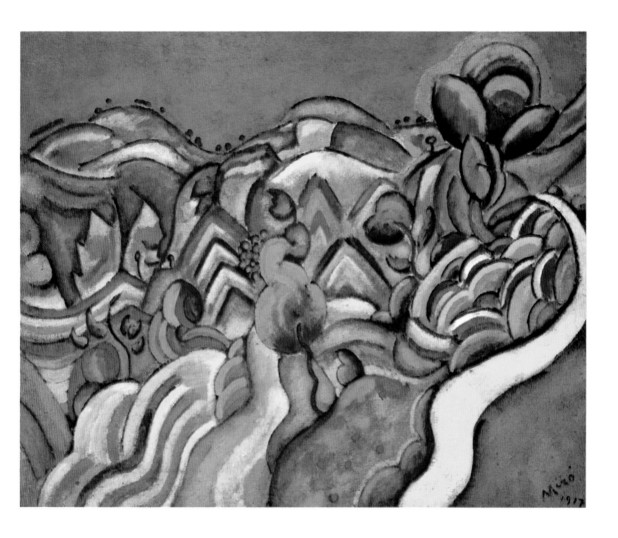

que muchos de sus compañeros, Miró propendía a dar carácter internacional al arte catalán.

Los primeros trabajos de Miró están influidos por sus conocimientos acerca del arte contemporáneo. Una influencia especial provenía de los fauvistas, aquel grupo de coloristas expresivos que propagaron la visión de van Gogh, y cuyo más famoso representante fue Henri Matisse. Miró utilizó los géneros conocidos de naturaleza muerta, retrato y paisaje, para acomodarlos a su estilo en plena madurez. A veces, como ocurre en su tal vez más antiguo óleo, *El campesino* (pág. 8), de 1914, la pinceladas gordas están tan torpemente distribuidas, que hacen el motivo borroso, sin enriquecerlo. El observador puede ver cómo el pintor ha luchado para armonizar el color, la mano y el ojo. Una naturaleza muerta como *Reloj de pared y farola*, pintada en 1915, es algo más lograda. Miró libera aquí los objetos y sombras de sus colores propios. Especialmente en la tela roja en primer término, el color domi-

Ciurana, el sendero, 1917
Miró deja a un lado la gama de colores naturales y se independiza del espacio ilusionista. En abstracta contraposición, parece probar constelaciones cromáticas.

«Me he recluido en mí mismo, y cuanto más escéptico me vuelvo respecto a mi entorno, tanto más cerca puedo estar de donde viven los espíritus: los árboles, los montes, la amistad.»
Joan Miró

na el tema de la obra. La pincelada como señal visible del oficio pictórico amenaza el pequeño reloj, lo mismo que la farola, los frutos y el paño que Miró ordena cuidadosamente sobre la mesa. Se trata de objetos domésticos que no tienen voz propia. Miró anda tan ocupado con la pintura, que permanece incólume al mensaje del símbolo de vanidad clásica que él mismo ha elegido.

En una carta fechada en 1916 escribe: «Nos espera un invierno grandioso. Dalmau expone a los simultaneístas: Laurencin…, Gleizes, que ha escrito con Metzinger el libro sobre el cubismo. Los impresionistas clásicos y los modernos ‹fauves› estarán en la exposición francesa».[13] La exposición francesa que menciona Miró fue un acontecimiento artístico importante que tuvo lugar en Barcelona. Sustituyó a la gran exposición anual de los más importante gremios artísticos de Francia, que no pudo tener lugar en París a causa de la Primera Guerra Mundial. El catálogo consigna 1462 obras. Miró no fue decepcionado: por primera vez tuvo ante sí cuadros originales de Renoir, Bonnard, Matisse, Monet y Redon. Algunos artistas e intelectuales franceses habían encontrado refugio en la neutral España durante la guerra. En Barcelona se encontraban con frecuencia en la galería de Dalmau. Miró conoció por ejemplo en 1917 al dadaísta Francis Picabia, que había ido a Barcelona a realizar algunas ediciones de su influyente publicación vanguardista «391».

El ambiente barcelonés estaba en general a favor de Francia, lo cual trajo a España no solamente artistas, sino también bienestar. Miró, al que no le gustaba la milicia, empleaba tonos estridentes cuando se refería a los alemanes: «Estos días de la prometedora ofensiva aliada nos dan una gran alegría a los francófilos. Veremos si podemos echar para siempre a esa banda grosera, y entonces podremos ir a París y entregarnos a los amigos de Francia, a quienes podemos admirar en su forma más expresiva en los cuadros de Renoir (¡su *Moulin de la Galette*, sus mujeres, sus desnudos!)».[14] La actitud negativa frente a los alemanes se consideraba entonces casi una muestra abierta de simpatía hacia los intelectuales de izquierdas.[15] En aquel tiempo, Miró tuvo por primera vez la osadía de mostrar sus trabajos al galerista Dalmau, quien le prometió una exposición individual en la galería para comienzos del año 1918. Ante ese hecho, Miró pintó más cuadros que nunca. Los fauvistas eran para él una fuente permanente de inspiración. No es que Miró quisiera copiar la pintura francesa o imitar cualquier otra corriente artística. Para él, todos los estilos pasados eran callejones sin salida, por muy actuales que fuesen. ¿Cómo se puede explicar la dependencia de Miró de la pintura moderna francesa en aquel tiempo? Era probablemente una forma de rebelión. Pese a su lealtad a la patria, Miró tenía problemas para aceptar las pretensiones conservadoras de los artistas catalanes, quienes querían cerrar filas en torno a una bandera. Miró era joven, pero ya muy centrado en sus opiniones sobre la evolución reciente, y no quería corromper su punto de vista. Era demasiado individualista como para adherirse a una línea estética partidista que, si bien pretendía avanzar, lo hacía con demasiada circunspección. En una carta datada en 1917, Miró, que contaba a la sazón 24 años, escribe a su amigo y compañero de taller Ricart: «Aquí en Barcelona nos falta valor. Cuando los críticos que se interesan por las más modernas corrientes artísticas se enfrentan a un académico trasnochado, se dejan ablandar y hablan al final positivamente de él».[16]

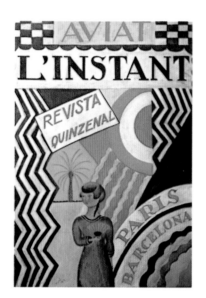

Diseño de un cartel para la revista «L'Instant», 1919

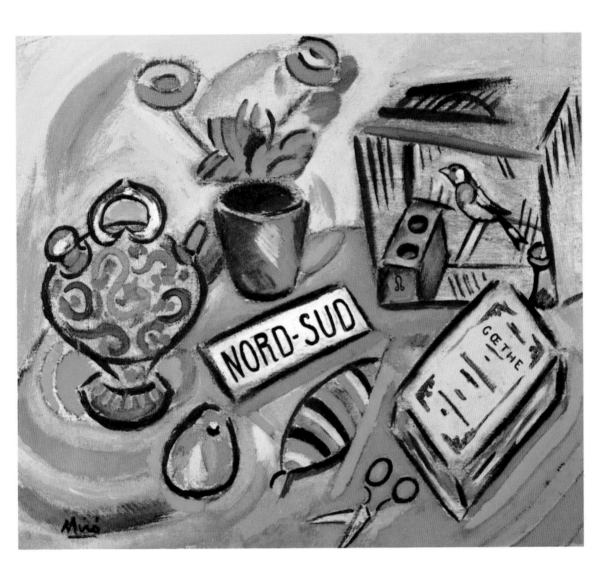

Miró decidió seguir su camino sin hacer concesiones. Su primera exposi-
ción individual en la galería de Dalmau duró tres semanas, entre enero y fe-
brero de 1918; expuso allí 64 cuadros y muchos dibujos, todos ellos realiza-
dos entre 1914 y 1917. Una parte de dichos trabajos sufrió daños como con-
secuencia de las violentas reacciones que suscitó la exposición. El *Retrato
de Ricart* (pág. 13), de 1917, estaba probablemente entre las obras expuestas.
En él había introducido un gráfico japonés en los colores luminosos del fau-
vismo. El dibujo fuerte y abstracto del traje de Ricart casi desplaza las líneas
finas y fluidas del cuadro tras él. El rostro de Ricart está delineado casi de
forma caricatural, y recuerda en su estilización lineal y en su posición frontal
el arte románico del retrato.

En un cuadro con el título *Ciurana, el sendero* (pág. 17), pintado en 1917
en el paisaje montañoso de Montroig, Miró prescinde de la gama de colores
naturales. Pinceladas aisladas se integran en un ritmo de colores claros y par-

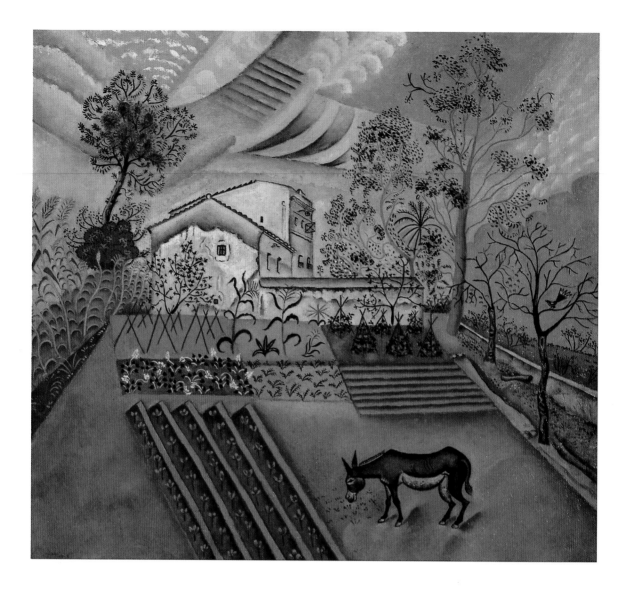

Huerto con burro, 1918
El cuadro se caracteriza por su minuciosidad
en el detalle, expresión del aprecio que Miró
tenía por las cosas pequeñas, por lo «insigni-
ficante».

tidos, que se acentúan y diluyen en grupos de líneas planas. Miró se ha des-
prendido casi totalmente del espacio ilusionista. En la contraposición abstrac-
ta del amarillo y el verde y del azul y el lila, parece probar las teorías del co-
lor. Otra obra suya, una naturaleza muerta pintada en el mismo año con el tí-
tulo de *Nord-Sud* (pág. 19), da una clara visión del sustrato cultural de Miró.
Ordenados en círculo sobre una mesa, se encuentran referencias al arte popu-
lar, la canción, el crecimiento, el *collage* y la literatura (¿tal vez la teoría del
color de Goethe?). En medio de la mesa está el rótulo de la flamante revista
«Nord-Sud» del poeta francés Pierre Reverdy, cuyo nombre fue tomado de
la línea de metro entre Montmartre y Montparnasse. «Nord-Sud» hizo su
aparición con una reverencia ante Guillaume Apollinaire, el poeta experi-
mental, divertido y brillante que Miró había leído. Con Tristan Tzara y An-
dré Breton como autores, la revista abrió el camino al dadaísmo y al surrea-

lismo. Aunque Miró se encontraba lejos de allí, en España, que por entonces estaba sacudida por una violenta crisis política, se mantenía al tanto de lo que pasaba en su tiempo.

Más tarde, en 1918, Miró acabaría fundando con algunos amigos su propio grupo dentro del círculo de Sant Lluc, bautizado con el nombre del pintor Gustave Courbet, cuyo radicalismo admiraban. El Grupo de Courbet (Miró, E.C. Ricart, J.F. Ràfols, F. Domingo y R. Sala, a los que después se uniría Llorens Artigas) se consideraba la sección progresista de los artistas de Barcelona. Planeaba pasar «sobre los cadáveres y fósiles»[17] del mundo artístico, para avanzar mucho más lejos. Las exposiciones las celebraban en el «Cercle Artístic de Sant Lluc». Sus cuadros eran vigorosos y de colores alegres, y se ajustaban sin duda alguna al nuevo clasicismo que esperaban los círculos artísticos conservadores. El Grupo Courbet no esperaba reconocimiento y tampoco lo tuvo. El tono previsible de rechazo se refleja en el comentario de un colega pintor que visitó la exposición: «Si esto es pintura, yo soy Velázquez».[18] Miró permaneció en Montroig hasta diciembre de 1918. Sin duda reflexionó mucho sobre sus primeras exposiciones y sobre el mundo artístico barcelonés. Algunas de las críticas acerbas tuvieron que parecerle justificadas en parte; al menos él emprendió una nueva fase de su evolución, la «fase detallista», como la denominó Ràfols, un miembro del Grupo Courbet que más tarde escribió sobre Miró. Jacques Dupin, biógrafo de Miró, la llamó «realismo poético». En julio de 1918, Miró escribe a Ricart: «He comenzado a trabajar hace unos días. Desde primeros de mes estoy en Montroig, y en la primera semana no quise pensar

Las roderas del coche, 1918
«En el momento en que me pongo ante el lienzo, comienzo a quererlo, con el amor de quien empieza a comprenderlo. Captación paulatina de los detalles varios, la magnificencia condensada del sol. Feliz de comprender el significado de una brizna de hierba en el paisaje – ¿por qué ignorarla?–, esa brizna que es tan bella como un árbol o una montaña».
Joan Miró

Arriba:
Miró en el taller parisino de la rue François
Mouthon, 1931

Abajo:
Autorretrato, 1917

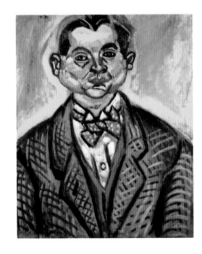

Pág. 23:
Autorretrato, 1919
Este autorretrato corresponde a los primeros
años parisinos de Miró. Las arrugas y pro-
tuberancias del rostro parecen cinceladas, la
mirada del joven es tranquila, orientada al
espectador. El retrato no desvela nada. Por
el contrario, manifiesta la firme voluntad de
Miró de iniciar en la capital francesa su
camino artístico.

en ese tema, ni tocar un lienzo, ni nada parecido. Por la mañana, a la playa,
tumbado boca arriba; por la tarde, un paseo o una vuelta en bicicleta. En la se-
gunda semana comencé a pensar en el trabajo, y a mediados de la última me
puse a pintar dos paisajes. Nada de simplificaciones o abstracciones, amigo
mío. En estos momentos me interesa solamente la caligrafía de un árbol o de
un tejado, hoja a hoja, rama a rama, hierba a hierba, teja a teja. Eso no quiere
decir que al final esos paisajes no puedan ser cubistas, o sintéticamente salva-
jes. Ya lo veremos. En el próximo invierno, los señores críticos observarán de
nuevo que persisto en mi desorientación».[19]

Miró pintaba al aire libre, al tiempo que meditaba. Seguramente había leí-
do al poeta norteamericano Walt Whitman, especialmente su «Cántico a mí
mismo»:

«Celebro e invito a mi alma; me tumbo en la tierra; reconfortado, hago
una pausa y observo una brizna de hierba veraniega». Una vez en el campo,
parece haberle importado menos el estilo de la pintura que el plasmar su que-
rido Montroig. Allí pintó muchos paisajes de los alrededores de la granja:
Huerto con burro (pág. 20), *La tejera, Casa con palma* y *Las roderas del co-
che* (pág. 21). Los paisajes se caracterizan por el tratamiento infantil de los
detalles, y relacionan la forma narrativa contenida en los altares góticos con
suaves dibujos decorativos. Los colores han cambiado, son más naturales y
terrosos. Sólo un mes más tarde, Miró escribe a J.F. Ràfols: «Esta semana es-
pero poder acabar dos paisajes… Como ves, trabajo con mucha lentitud.
Cuando pinto en el lienzo, me enamoro de él; un amor nacido de una lenta
comprensión. Una lenta comprensión de los matices –en forma concentrada–
que produce el sol. Una alegría de aprender a comprender una brizna de hier-
ba en el paisaje. ¿Por qué empequeñecerla? Una hierba es tan encantadora
como un árbol o un monte. Exceptuando a los hombres primitivos y a los ja-
poneses, casi nadie se fija en esas menudencias, que son tan divinas. Todo el
mundo admira y pinta solamente la gran masa de los árboles, de los montes,
y no escucha la música de las hierbas y de las florecillas, y pasa por alto las

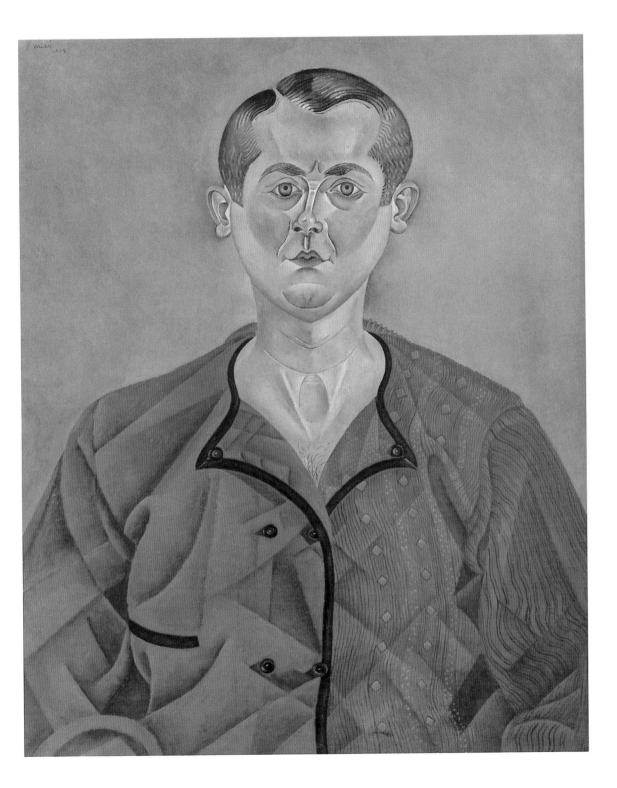

piedras del camino, que son tan lindas. Cada día siento con más fuerza la necesidad de una gran disciplina, única forma de llegar al clasicismo (después deberíamos tender al clasicismo en todo). A todos aquéllos que son incapaces de trabajar según la naturaleza, los veo como espíritus enfermizos, en los que me niego a creer...»[20]

En el año 1919, Miró pintó un cuadro sorprendente: un *Autorretrato* (pág. 23) en el que lleva la misma camisa roja que Vicente Nubiola en el retrato que le hizo Miró (pág. 14). En éste parece más bien un pijama de seda. El cuello está abierto, y deja ver una sensual parte del cuello y un pequeño pero significativo ángulo del vello pectoral. De alguna forma está como desnudo. En comparación con el solemne *Retrato de E.C. Ricart* (pág. 13), pintado dos años antes, Miró logra aquí una atmósfera cálida y sugerente. Los hoyuelos, arrugas y protuberancias de su rostro juvenil parecen cinceladas, sus cabellos están perfectamente cortados y como peinados con brillantina.

El aspecto tal vez más interesante del cuadro es el parecido entre el tratamiento de la camisa y la conformación detallista del paisaje. Miró parece haber necesitado una base abstracta, de la cual el individuo –en este caso un rostro, en los paisajes un edificio, un burro o un campesino– pueda sobresalir. Mientras una parte del pijama muestra posiblemente los cuadros originales, de la otra parte parece salir un equilibrio, de inspiración cubista, de hoyuelos y arrugas triangulares. Como prenda de vestir en el cuerpo del artista, actúa aquí como un símbolo de la forma en que Miró trataba la aparición del cubismo: como un cliché contemporáneo que viste su objeto pictórico. Dichas formas triangulares no parecen crecer a partir de la estructura general del cuadro, forman todavía una unidad con él. Miró no pintó muchos retratos; éste es, junto a otro de 1917 (pág. 22), el único de retrato del joven Miró. En él se ve al joven que poco más tarde, en 1920, llegaría a París, a los 27 años, firmemente decidido a dejar atrás las escuelas de pintura parisinas. Acaso fue ésta la impresión de Picasso cuando compró el cuadro, un año después de encontrarse con Miró.

Uno de los últimos cuadros en que Miró combina elementos cubistas detallados y abstractos es la naturaleza muerta *La mesa (Naturaleza muerta con conejo)*, de 1920 (pág. 25). En él aparece el contraste, mucho más que en el *Autorretrato*, entre ambas formas de representación. Mientras la mesa y el espacio circundante aparecen fragmentados en formas estilizadas y anguladas, el conejo, el pez, las verduras, las hojas de parra y el gallo están pintados de forma realista. De todos los objetos sobre la mesa, solamente la inanimada jarra de vino tiene un componente estilístico. Curiosamente, los animales parecen estar vivos, pese a que sin duda estaban destinados a ser comidos. El contraste de estilos se refleja en ese dilema.

La mesa (Naturaleza muerta con conejo), 1920
Sobre una mesa adornada con elementos cubistas, descansan animales y objetos de estilo naturalista. Al contrario que en el cubismo, Miró se abstiene de incorporar las citas realistas a la estructura geométrica. De esa manera subraya la dualidad irreconciliable de ambos universos artísticos.

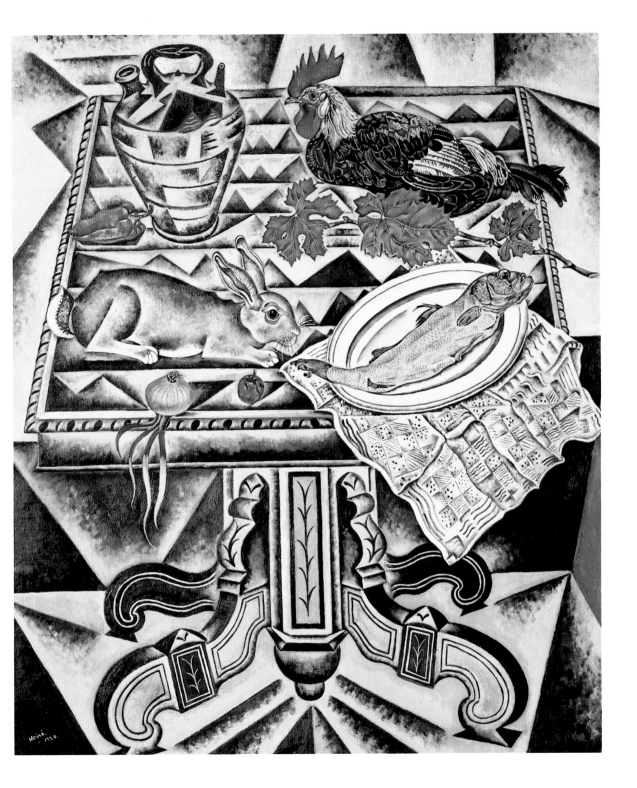

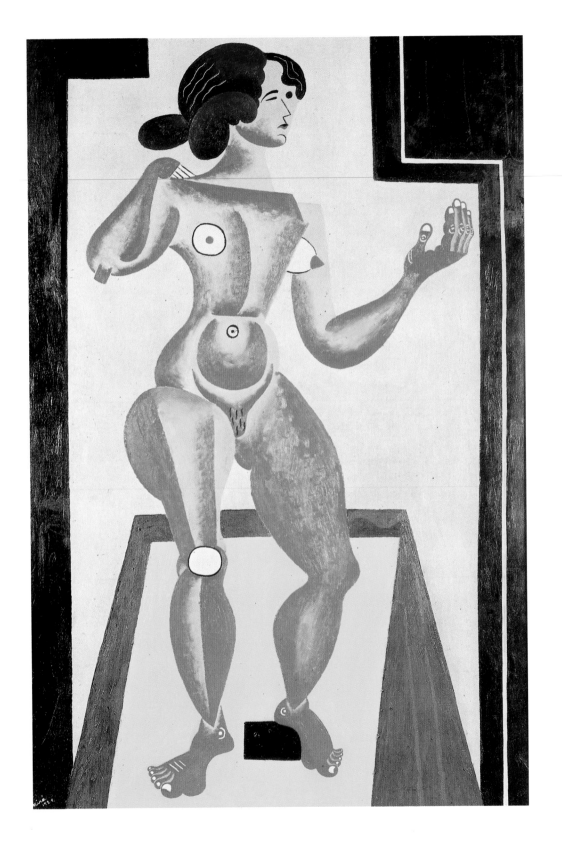

Un monje, un soldado, un poeta

En 1920, después de prepararse cuidadosamente y de pensar cómo podría financiar su estancia en París, Joan Miró llega a la capital francesa. «Yo, que actualmente no poseo NADA, tengo que ganarme la vida, ya sea en París, en Tokio o en la India», escribió en una de sus cartas; no obstante, parece que recibió de su madre una cierta suma de dinero, que le sirvió para cubrir sus primeros gastos.[21] Se alojó en un hotel cuyos propietarios eran catalanes, y en el que se hospedaban igualmente otros muchos intelectuales de su región. No tenía estudio propio, pero eso no parecía molestarle, ya que aún no se encontraba en condiciones de pintar. La ciudad le había absorbido por completo.

Durante su estancia en París se encontró con Picasso, a cuya madre ya había visitado en Barcelona para que le enseñara cuadros de su hijo. Picasso se portó amistosamente con él, y le dio algunos consejos. «Al principio Picasso ha estado algo reservado, como es lógico, pero desde que recientemente ha visto mis trabajos, está entusiasmado. Con frecuencia pasamos horas charlando en su taller…»[22] Dalmau también fue a París, y comenzó a entablar contactos para Miró. Logró colocar algunos cuadros en colecciones privadas, y mostró otros a gente influyente. En aquellos días llegó a París Tristan Tzara, y comenzó a trabajar en actividades dadaístas en la primavera de 1920. Miró, que había conocido en Barcelona a algunos artistas relacionados con el dada, siguió con interés el proceso, e incluso llegó a tomar parte en un festival dada. Le impresionaba la anarquía poética del dadaísmo. Sus experiencias en París lo estimularon de forma contradictoria. Visitó el Louvre, con toda su acumulación de tesoros artísticos, en la misma época en que se expuso a la propaganda de un grupo nihilista que pretendía la destrucción del arte como institución. En 1920 escribe Miró: «Prefiero la estupidez de un Picabia o de cualquier otro dadaísta hortera al estilo superficial de mis paisanos en París, que se dedican a plagiar a Renoir (cuyo único valor hoy día es el de ser un clásico) o a producir mezcolanzas aguadas de Sunyer y Matisse».[23] De esta forma, Miró parecía hacer suyo el mensaje de una obra jocosa de Picabia de 1920, en la que puso un mono disecado y contorsionado sobre un cartón, escribiendo al margen que era un retrato de Cézanne, Rembrandt y Renoir.

Tras superar la primera etapa de respeto, Miró recuperó su equilibrio y se puso en condiciones de observar con mirada crítica el mundo artístico de París. Enseguida se dio cuenta de que una gran parte del arte contemporáneo estaba hecho para la venta, y no por la necesidad de expresar una idea obsesiva. Miró, un idealista y un moralista con poco dinero, deploraba esa actitud. En una carta de aquella época describe sus grandes esperanzas y asismismo su posición religiosa: «He visto algunas exposiciones de arte moderno. Los franceses andan dormidos. Exposición de Rosenberg. Obras de Picasso y Charlot. Picasso es fino, sensible, un gran pintor. Pero al visitar su taller, re-

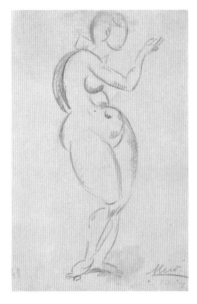

Desnudo, 1917

Desnudo de pie, 1921
Miró se sirve cada vez más de las sencillas formas geométricas. Los elementos prestados del fauvismo y el cubismo desaparecen casi por completo, y la composición se adelanta a un primer plano. El cuadro muestra en primer lugar a una mujer, y en segundo plano, la estrucutra de elementos articulados.

mite mi entusiasmo. Todo está pintado para su agente, para el dinero. Una visita a Picasso es como una visita a una ‹primaballerina› con muchos admiradores… En otro sitio ví cuadros de Marquet y Matisse; algunos de ellos son realmente bellos, pero también ellos hacen mucho por los marchantes, por dinero. En las galerías se ve mucha basura… la nueva pintura catalana supera de pe a pa a los franceses; tengo una confianza absoluta en que el arte catalán sea nuestra salvación. ¿Cuándo va a permitir Cataluña que sus artistas ganen bastante para pintar y comer? El trato hosco que Cataluña da a sus artistas es seguramente la penitencia para la salvación. Los franceses (y Picasso con ellos) son los condenados, ya que han tomado el camino fácil, pintan para vender».[24] En julio de 1920 se encontraba nuevamente en la granja de Montroig, comenzando a trabajar bajo la influencia de lo adquirido en París. Pero fue la segunda estancia en esta ciudad la que trajo el cambio decisivo en su trabajo. En 1921 consiguió alquilar el taller del escultor español Pablo Gargallo, quien durante el invierno ejercía la docencia en Barcelona. El taller se encontraba en la rue Blomet y como si fuera cosa del destino, al lado tenía el suyo el artista André Masson.

Los años que Miró pasó en la rue Blomet son considerados por la mayoría de los historiadores como la fase heroica en el devenir artístico del pintor. El propio Miró habla de «un lugar decisivo, un momento decisivo para mí».[25] En sus «Recuerdos de la rue Blomet», Jacques Dupin describe los años que van de 1921 a 1927 con colores luminosos. Según Miró, «la rue Blomet era amistad, intercambio permanente, descubrimiento de nuevas ideas en un círculo de amigos maravillosos».[26] La simple enumeración de los intelectuales y artistas que Miró conoció en aquel tiempo se asemeja a una historia cultural de la época: Max Jacob, Michel Leiris, Roland Tual, Benjamin Péret, Pierre Reverdy, Paul Eluard, André Breton, Georges Limbour, Armand Salacrou, Antonin Artaud, Tristan Tzara y Robert Desnos, sin olvidar a Ernest Hemingway, Ezra Pound y Henry Miller. Los poetas ejercieron una influencia especial en Miró. La poesía intentaba por aquel entonces desembarazarse de la estructura y de las metáforas interminables para dar paso a una impresión inmediata y sensual. Con frecuencia tenía una fuerte orientación sensual y objetual. Y aunque Miró era reservado y se había impuesto una disciplina casi militar, llegó a introducirse en aquellos círculos gracias a su proximidad con Masson, hombre muy sociable. Masson podía trabajar en compañía de otros, mientras que Miró necesitaba una calma y soledad absolutas.

En Abril de 1921, Miró hizo su primera exposición en París. Tuvo lugar en la galería Licorne, conocida por sus exposiciones vanguardistas. En la exposición no se vendió un solo cuadro, y eso tuvo que decepcionar incluso a un hombre que, como Miró, era mártir de su compromiso artístico. Sin embargo en 1928 ya estaba en condiciones de afirmar que «aunque la exposición no fue muy visitada, los que hablaban de ella tenían grandes esperanzas en mí, y estaban seguros de que yo seguiría adelante y sería finalmente aceptado».[27] Cuando volvió a Montroig, en el verano, hizo el propósito firme de desprenderse de todo convencionalismo en sus cuadros; los elementos fauvistas y cubistas desaparecieron casi por completo. Al mismo tiempo se hizo patente otra influencia: Miró empezó a prodigar el uso de sencillas formas geométricas. Antes de la Primera Guerra Mundial, y durante la misma, Marcel Duchamp y Francis Picabia habían comenzado a pintar cuadros de «máquinas» fantásticas, con engranajes, botones, tubos, tornillos y otras piezas

Desnudo de pie, 1918

Desnudo con espejo, 1919
Mientras los bordados en el taburete están minuciosamente reproducidos, el cuerpo femenino, lleno de ángulos y aristas, se sustrae a la visión del espectador: su cuerpo se asemeja a una estructura protectora, su rostro muestra una calma misteriosa, vuelta hacia el interior.

abstractas e indefinibles. A veces esas máquinas exhibían caracteres anatómicos, incluso sexuales. Practicaban un arte innovador, que ilustraba una tendencia hacia las formas geométricas difundidas por toda Europa bajo la rúbrica de De Stijl, constructivismo y Bauhaus. Miró siguió esa tendencia bajo la tutela de Picabia, manteniendo así la distancia con otros aspectos de ese movimiento, más orientados a las reformas sociales. En *Desnudo de pie*, de 1921 (pág. 26), Miró coloca la figura sobre una construcción de paralelogramo y rombo, apoyando el pie izquierdo en un cuadrado negro. Detrás puede verse un campo cuadrangular azul enmarcado por listas negras, una de ellas interrumpida por una línea blanca que discurre paralelamente. Los pechos parecen puntiagudos y rígidos, como proyectiles. Al mismo tiempo, su gesto petrificado y el dibujo de la anatomía evocan el arte románico, lo mismo que por ejemplo la rodilla redonda y la distribución del cuerpo. En vez de la acumulación de trazos uniformes de sus paisajes, Miró opta aquí por un ritmo contrapuntístico. Una especie de movimiento en zig-zag lleva la mirada del espectador desde el bloque negro bajo el pie, la rodilla blanca, el vello púbico, los pechos y uñas blancas, hasta los cabellos, que cruzan el lienzo. La línea blanca que limita el cuadro a la derecha indica la dirección en que mira la joven. El cuadrado negro que tiene enfrente es una réplica del que se encuentra bajo el pie. En suma, esta composición de apariencia vacía y plana

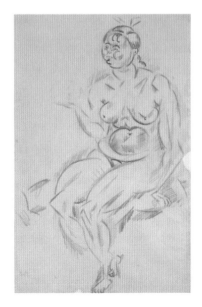

Desnudo sentado, 1917/18

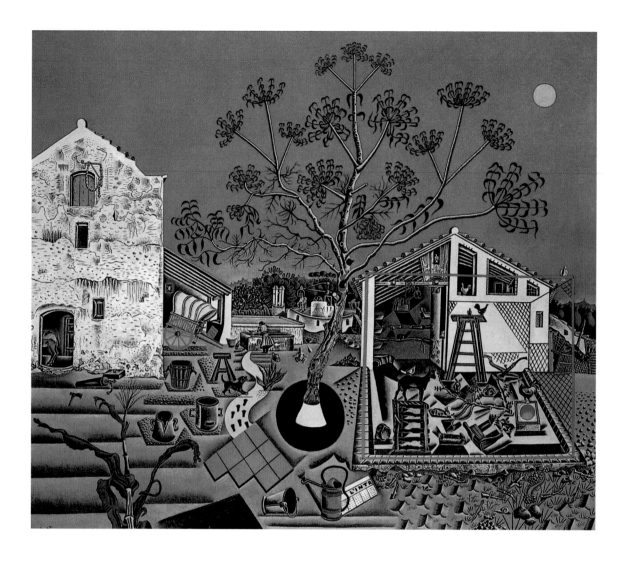

La masía, 1921/22
Obra clave de Joan Miró. En ella se dan todas las posibilidades de interpretación. La obra fue adquirida por el escritor Ernest Hemingway, quien encontraba reproducidas en ella sus impresiones del paisaje y la mentalidad catalanas.

es una lección magistral. El cuadro muestra en primer plano la imagen de una mujer, y en segundo una sucesión de partes articuladas. Miró muestra aquí que el equilibrio puede ser una forma de trabajo, y no un resultado final. A partir de ahora, ese equilibrio será algo más que un producto marginal de la composición, manteniendo una presencia propia en su obra.

Una obra clave es *La masía* (pág. 30), iniciada en 1921. También aquí se encuentran numerosos elementos y relaciones que serían difíciles de explicar sin otras nuevas influencias. Ejemplo de ello son el círculo negro y la base blanca del eucalipto en el centro del cuadro, el cuadrado rojo a la derecha, que suprime la profundidad espacial del gallinero, las tejas rojas y las formas romboidales negras a la izquierda, e incluso la luna redonda (¿puede el sol ser tan pálido?), la rueda roja del carro y el mástil de la bandera. Han desaparecido la blandura lírica y las formas orgánicas de paisajes anteriores, para elegir objetos metálicos y de madera que no se entrecortan, sino que están claramente delineados, destacándose aisladamente del fondo. La dureza

espinosa del *Desnudo de pie* (pág. 26) aparece de nuevo en el tronco erizado del eucalipto, que casi no tiene hojas, y en la tierra roja y pedregosa. Miró utiliza en *La masía* algunos aspectos del estilo románico. El tamaño de los distintos objetos no es natural, sino que depende solamente de la importancia que tienen para el pintor. «No creo que deba dársele más importancia a un monte que a una hormiga. Lo que ocurre es que un pintor de paisajes no puede ver eso…», escribe Miró.[28]

Mientras el artista románico elabora una jerarquía de animales y hombres en su composición, Miró se propone controlar su rigidez aislada a base de integrarlos en la composición con la ayuda de la tensión existente entre el equilibrio y la simetría. Se trata de una forma plenamente consciente de hacer arte, un arte comparable a la arquitectura, menos interesado en contar historias o en exponer la realidad que en montar un armazón conceptual para la sustentación del espíritu cristiano.

La masía de Montroig representaba para Miró la fuente de su inspiración: «…La tierra de Montroig: la siento formalmente, cada vez más; también la sentía cuando era niño. Era casi una necesidad física».

Es indudable que para Miró tuvo que resultar difícil combinar los elementos contemporáneos con los tradicionales, sobre todo al intentar como él evitar todo estilo definido: «Durante los nueve meses que trabajé en *La masía*, pintaba de siete a ocho horas diarias. Padecía muchísimo, horrible, como un condenado. Borraba mucho, y comencé a arrojar de mí las influencias extrañas, para reanudar mi relación con Cataluña».[29]

En su eje principal, *La masía* parece abordar el tema de la fertilidad –tal vez una metáfora de la productividad artística–, cuyos detalles inherentes a ella están esparcidos por todo el lienzo, como en los tapices murales del Medioevo. Resulta fascinante «leer» una y otra vez las alusiones. Miró ha colocado en primer plano una regadera de punta roja, ante la que se inclina un cubo situado enfrente. Detrás hay un periódico francés, cuyo nombre, «L'Intransigeant», queda mutilado por las dobleces del papel, de forma que solamente puede leerse «L'Intr», en el sentido de «penetrar», «estar dentro». Tal como está colocado, solamente puede referirse a la regadera, como indica-

ción escrita del humedecedor masculino. Si seguimos las tejas y el estrecho camino, vemos varias huellas de pies, que cesan de repente sin conducir a sitio alguno. Pero el camino prosigue hasta un depósito o lavadero, sobre el que se inclina una mujer. Cerca de ella hay vasijas, un cubo y una botella. Detrás de ella, y casi exactamente en el centro del cuadro, como si de un punto de fuga se tratara, hay una figura agachada, como un ídolo, desnuda y sin cabellos, parecida a un feto o a una rana, con un sombreado extremo sobre un lateral de su cuerpo.

¿Se trata de su hijo? ¿A quién ladra el perro, a la figura o a la luna, como en otro cuadro posterior de Miró (cfr. pág. 47)? Detrás del lavadero se aprecia una noria tirada por un borrico; siempre andando en redondo, no llegará a ningún sitio, pero aporta algún beneficio. El gallo, el conejo y la cabra, refuerzan la alusión sexual, pero al mismo tiempo son también seres vivos, presentes en el corral de Montroig. La vegetación es escasa; los campos o bien están en otro sitio, o el corral está abandonado, según parece de descuidado. En la parte inferior izquierda del cuadro florece una enorme planta silvestre. Podría ser una de esas plantas que solamente florecen cada siete años, en ciclos de fecundidad lenta pero dramática. A la vista de la dificultosa evolución de Miró, estos detalles podrían indicar que al fin se dirigía a la fuente adecuada.

Mesa con guante, 1921

La masía está determinada por el marco ligero en el que están incluidos el gallinero y el eucalipto. En cierto modo puede considerarse una pintura arquitectónica, dado lo cuidadoso de su composición. Miró hizo numerosas correcciones en el cuadro, mientras iba y venía con él de París a Barcelona. Siempre subrayó la dificultad que tenía para acabarlo. En una entrevista concedida al final de su vida, exagera aún más el tiempo que tardó en concluirlo: «Necesité casi dos años para acabar el cuadro; pero la dificultad no estaba en el hecho mismo de pintar. No, el motivo de haber necesitado tanto tiempo, es que lo que veía sufría una metamorfosis constate. El cuadro era totalmente realista. No inventé nada. Solamente quité la cerca del gallinero, para que pudieran verse los animales. Antes de realizarse la metamorfosis, tuve que captar los más pequeños detalles del corral que veía con mis ojos. El eucalipto que está en el centro del cuadro, por ejemplo, lo copié con toda fidelidad. Cuando variaba el modelo, tomaba una tiza de las que utilizan los niños en la escuela y hacía las correcciones necesarias. Estaba convencido de trabajar en algo importante, resumiendo el mundo que tenía a mi alrededor».[30]

El árbol, con sus raíces profundas y su crecimiento potencial, es símbolo del pueblo catalán,[31] lo cual fue tal vez el motivo de que Miró haya colocado el eucalipto en el centro de la imagen. Su paisano Antoni Gaudí, el arquitecto a quien tanto admiraba, declaró en una ocasión que el árbol era la fuente de su inspiración. Gaudí, que falleció en 1926 atropellado por un tranvía, dijo una vez señalando un eucalipto que se encontraba ante su ventana: «Un árbol derecho; de sus nudos salen las ramas, y éstas soportan las hojas. Todas sus partes son armónicas, grandiosas, ya que ha sido el artista Dios quien las ha creado. El árbol no necesita ayuda. Todas sus partes están en equilibrio».[32] Aunque Miró y Gaudí se refieren a eucaliptos distintos, ambas son imágenes metafóricas de la excelencia natural y nacional, en su forma y función. Con frecuencia se traza un paralelismo entre las líneas onduladas de las obras tardías de Miró y las formas curvas de la arquitectura de Gaudí, para constatar

El candil de carburo, 1922/23
En este cuadro, Miró reduce drásticamente el objeto, para destacar solamente los contornos, colocados sobre un fondo liso. Solamente la lámpara tiene sombreados; la fruta y la rejilla tienen un formato lineal.

así la procedencia modernista de la línea del primero. Pero podrían encontrarse relaciones de otro tipo, mucho menos evidentes, por ejemplo en el parecido método de trabajo que ambos practicaban, y en la entrega a la búsqueda de un arte catalán en el contexto del siglo XX basado en la tradición. Gaudí erigió sus obras en piedra y azulejo, en vez de recurrir a los materiales modernos. Sin embargo estaba interesado en las formas funcionales, como se deduce de la estructura de sus obras. Las originales soluciones arquitectónicas de Gaudí a los problemas de estática es posible que hayan influido directamente en Miró.

Existe tal vez aún otro filón de influencias contemporáneas latentes en *La masía* (pág. 30): lo naïf. Cuando Miró pintó en 1921 esta obra clave, la pintura naïf acababa de ser reconocida como un género vanguardista propio. Henri Rousseau introdujo sin proponérselo un realismo refinado, por debajo de las expectativas convencionales del arte, un realismo de apariencia humorística o enigmática. Rousseau, un primitivo de andar por casa, fue apreciado y promovido por la vanguardia; su obra era un equívoco oportuno. Rousseau

colocaba los objetos en su composición de la misma forma que lo haría con las figuras en una escena teatral, como un fotógrafo que coloca a las personas ante un paisaje pintado en el estudio. Pero al contrario que Rousseau, quien elaboraba una calma glacial en sus cuadros, Miró supo en *La masía* infundir vida a sus objetos. En ese sentido, Miró, que había pasado la mayor parte de su infancia en el campo catalán, era tal vez más infantil que Rousseau. Cualquiera que conozca un poco a los niños más pequeños sabe que para éstos no hay nada inanimado, ni siquiera una imagen en dos dimensiones. Miró nunca explicó totalmente el significado de *La masía*. Se limitaba a repetir que era una representación de Montroig. (Sin embargo llegó a admitir que había cambiado la pared de la cuadra, añadiéndole musgo y algunas grietas, para mantener el equilibrio con el gallinero).[33] Después de ser rechazado en muchas galerías, el cuadro fue adquirido por Ernest Hemingway, quien tuvo que rascarse bien el bolsillo para poder pagarlo. El escritor lo regaló a su mujer, quien a su vez lo prestó a la National Gallery de Washington, donde puede verse hoy día. Hemingway nos ha legado la afirmación de Miró de

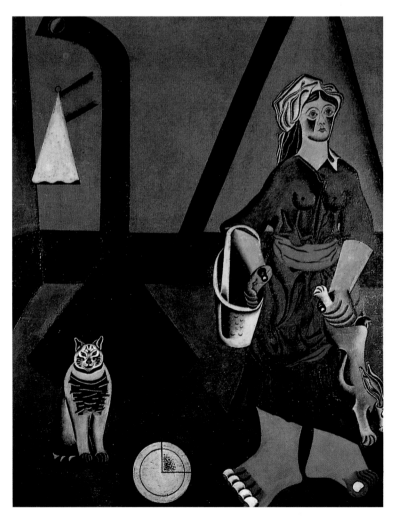

La campesina, 1922/23
El círculo al lado del gato fue añadido a posteriori por Miró. «Al pintar a la campesina vi que el gato era demasiado grande, lo cual destruía el equilibrio del cuadro. Ese es el motivo de haber añadido en primer plano el círculo doble y las dos líneas quebradas, de corte simbólico, esotérico; pero no tienen un carácter fantástico».

La espiga, 1922/23
Al igual que **El candil de carburo**, **La espiga**
es un cuadro reducido al máximo. En su as-
pecto formal, muestra el interés de Miró por
las formas lineales, como se aprecia en los gra-
nos de la espiga.

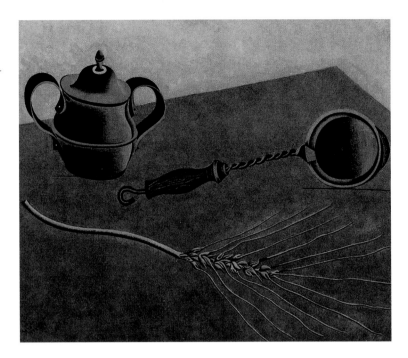

que necesitó nueve meses para pintar el cuadro,[34] «lo mismo que la gestación de un niño» –una frase que intuitivamente hace alusión a las implicaciones de fertilidad latentes en la obra–.

Pero por muy familiar que le resultara la masía, la actitud de Miró era de una cierta distancia espiritual frente a la vida real de los campesinos. En 1930, casi la mitad de la población activa española eran agricultores, proporción que aumentó durante la Segunda Guerra Mundial. En su agenda de 1940/41, describe el intento de organizar de nuevo su vida, considerando la granja como fuente de ingresos, para hacerse independiente económicamente y poder seguir siendo un poeta, «de forma que no tenga que convertirme en un negociante... Tengo que tomar en serio la cosa del corral, que podría asegurarme una vida independiente, y más aún, el contacto directo con la tierra y las gentes que la cultivan, y también con los elementos, que tienen para mí gran valor humano. Todo ello me enriquecería como hombre y como artista».[35]

Miró era de algún modo un romántico, que utilizaba como materia prima la autenticidad de la gente y de la tierra. Tal vez haya logrado captar lo esencial de la masía, al tiempo que logró expresar todos los impulsos que el mundo del arte ejercía sobre él.

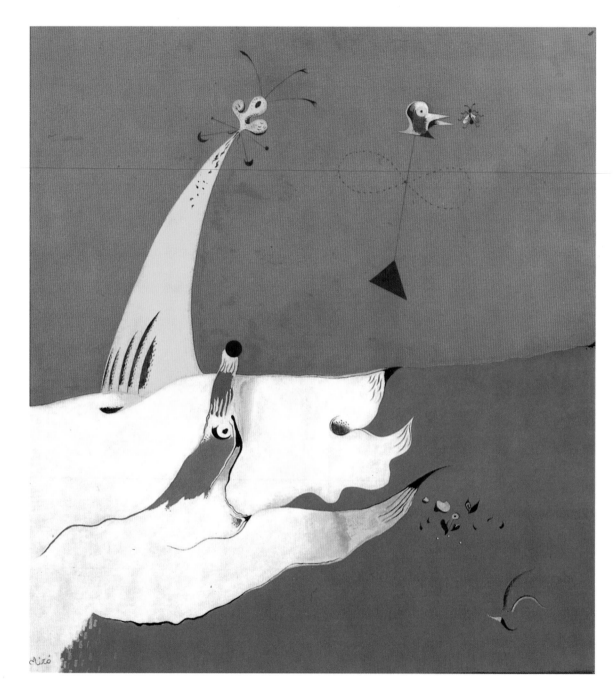

Libertad poética

Un cambio se anuncia en la obra de Miró: a partir de 1923, el pintor descubre un nuevo cosmos de seres y símbolos. En el cuadro *Tierra labrada* (pág. 38), se reconoce todavía el corral de Montroig, pero los animales, casas, campos y plantas se han convertido en objetos inquietantes, con frecuencia deformados hasta la fealdad. Pero tales objetos insisten en mantener su identidad. En este cuadro, Miró parece transmitir un mensaje anti-intelectual, pro-sensual. Un lagarto enorme, con sombrero de pico, se convierte en juguete diabólico, saliendo disparado de un tubo. El pez, que ha perdido su cuerpo y sólo es cabeza, transmite sensación de hedor y de proximidad al mar. La oreja es un gigantesco receptor de sonidos. El ojo en la copa del árbol lo ve todo. Las espinas invitan a tocarlas, y al mismo tiempo repelen. Miró expresa aquí su amor en cuerpo y alma por Cataluña, y la resistencia que le opone el paisaje. Un paisaje que causa admiración, pero que no es el paraíso. Las banderas que ondean en el árbol puntiagudo, la catalana, la española y la francesa, se elevan en optimista formación. Los pájaros vuelan al lado de la punta triangular del cactus. ¿Libertad? En primer plano, el periódico doblado dice «día» en francés, pero hay una pequeña noche en la parte superior derecha de la imagen, en la que cuelga algo –tal vez una gran araña o simplemente una hoja–.

En el sorprendente contraste de figuras, el cuadro *Tierra labrada* tiene algo de *collage*; el tema ronda la invención de la poesía moderna. Margit Rowell y Rosalind Krauss identifican el lagarto como «Merlín el encantador, con su tradicional sombrero de pico», tomado de «El mago corrompido», de Apollinaire.[36] Es lógico pensar que Miró, infatigable lector entre pincelada y pincelada, haya querido proseguir en su obra el diálogo con los escritores. Así como la bandera tiende un puente hacia el cactus, los libros que Miró llevaba a Montroig son el puente que lo unía con París. En cualquier caso, la lectura no era evasión para él. «En la habitación en la que tengo el taller andan unos cuantos libros, que leo durante las pausas del trabajo. Me sirven para estimular mi tensión anímica».[37] Es probable que en los cuadros de Miró se encuentren, alterados, caracteres aparecidos en los libros, si bien nunca como meras ilustraciones. Más bien sé trata de caracteres que estaban presentes en Montroig, ya que Miró proyectaba sus ideas en el paisaje. Sabemos también que Miró llevaba consigo a París toda suerte de juegos, flautas de cerámica, hierbas, banderitas y moluscos. Tamizaba e investigaba constantemente el significado y efecto de las cosas reales e imaginarias que llegaba a conocer.

El cazador (pág. 39), pintado en 1923/24, tiene casi el mismo tamaño que *Tierra labrada*, mostrando algunas semejanzas en la disposición de las formas. Sin embargo el tema que se combina con esas formas está un poco cambiado. Salta a la vista que la realidad se ha hecho mucho menos reconocible.

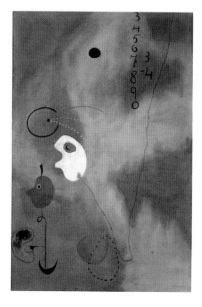

La cuenta, 1925
En los años veinte, tan decisivos para Miró, surgen las llamadas «poesías de imagen», en las que el pintor combina el color con palabras o cifras.

Paisaje, 1924/25
En las primeras obras de Miró, aparecen, minuciosamente pintadas, figuras de un mundo mítico. Lo pequeño e insignificante para a ser el centro de la obra: espigas y flores se hacen tan grandes como árboles, y los insectos asumen el papel de personas.

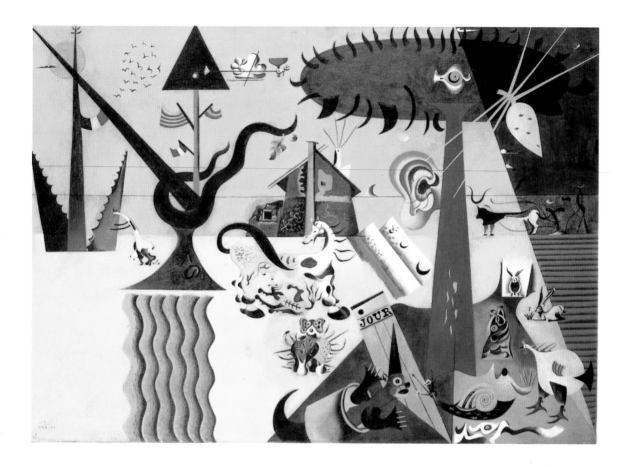

Tierra labrada, 1923/24

En los años 1923/24, Miró encuentra un nuevo lenguaje pictórico, que traduce la observación de la naturaleza y la valoración mágica de las cosas en un sistema de símbolos y colores. El proceso se reconoce en *Tierra labrada*: los objetos aún no se han convertido totalmente en un mundo simbólico propio.

La base redonda y abstracta del árbol en *La masía* (pág. 30) ha pasado a ser aquí un símbolo del árbol por excelencia, en forma de círculo grande y algo irregular, configurado por un punto negro, una línea diagonal y una única hoja. Corresponde al árbol de cuadros en la parte derecha de *Tierra labrada*, y también a éste le ha crecido un ojo. En la parte izquierda hay una forma parecida al cactus en *Tierra labrada*, que sugiere una figura humana: el cazador, con la tradicional barretina catalana y la pipa en la boca. Varias lenguas de fuego que salen de la pipa y del arma de fuego, así como la llama al lado del corazón en llamas, le confieren un aura pasional. El arma de fuego de forma cónica que en cazador sostiene en la mano, en el centro de la imagen, corresponde a la chimenea de la casa en *Tierra labrada*. El objeto en forma de araña o de hoja reaparece como huevo del sol. El pez es más grande, pero le sigue faltando el cuerpo carnoso. Tiene cabeza y lengua, barba, una oreja y un ojo, intestino, genitales y cola. Estas partes anatómicas están unidas por una línea recta, igual que los otros conos, triángulos y círculos de la composición. Una vez que se reconoce en ellas una sardina, se hace más evidente su relación. Pero si se comienza identificando lógicamente las partes, el cuadro cambia por completo: se forman centros que son menos el resultado de la composición que una sucesión de elementos que el observador va captando. Como si comparase los dos cuadros, *Tierra labrada* y *El cazador*, Miró orde-

na y repite sus formas, cambiando su significado. Pero por encima de las explicaciones anecdóticas, está la evolución formal de Miró, que ahora se dirige más en la dirección de Marcel Duchamp y de las máquinas de Picabia. «Menos es más», decía el credo de toda una generación de arquitectos y artistas que perseguía la claridad y la eficacia. Miró sigue esa máxima, vaciando consecuentemente su cuadro *El cazador* hasta dejar solamente los detalles más primarios. Una y otra vez busca el equilibrio y el efecto conjunto de las partes. Unas partes que flotan tan libremente en el espacio, que acaban pareciendo los móviles construidos años más tarde por Alexander Calder, amigo de Miró.

El fondo de los cuadros de Miró es ahora delgado y transparente o liso y opaco. Ha cejado en su intento de mostrar un espacio real, o cosas reales, y toma en préstamo las propiedades de la naturaleza. ¿Cómo puede mostrarse la luminosidad del sol en un cielo azul que se refleja en ondas? Pintando el cielo y el mar en un amarillo radiante y cálido. De forma parecida ha sido tratada la base, frotándola con una fina capa de amarillo u ocre que a causa de su transparencia parece pastel. Como las mitades superior e inferior de *El cazador* y *Tierra labrada* son tan parecidas en tono e intensidad, el lienzo apenas aparece dividido en cielo y tierra. La luz fluye y se hace plana en el paisaje, del que sobresalen los distintos objetos. *El cazador* es particularmente liso, casi como la página de un libro. Miró ha alcanzado finalmente lo que buscaba ya desde 1920, cuando escribía: «Trabajo duramente; me muevo en un arte de conceptos que toma la realidad sólo como punto

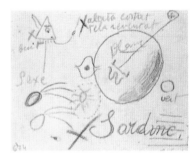

Boceto de: ***Paisaje catalán***, 1923/24

Paisaje catalán (El cazador), 1923/24
El mundo de objetos ha quedado reducido a unos pocos símbolos. Del cazador solamente se reconoce la pipa; el resto se limita a unas pocas líneas.

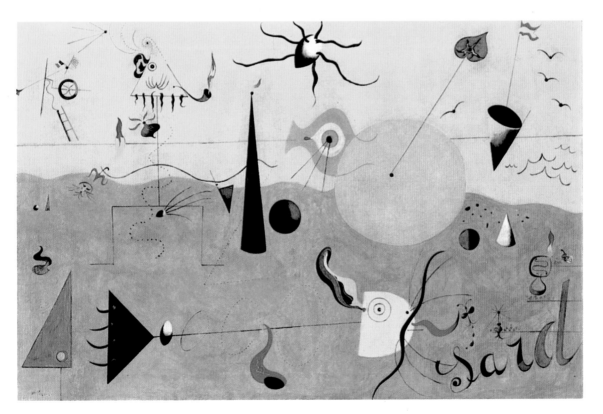

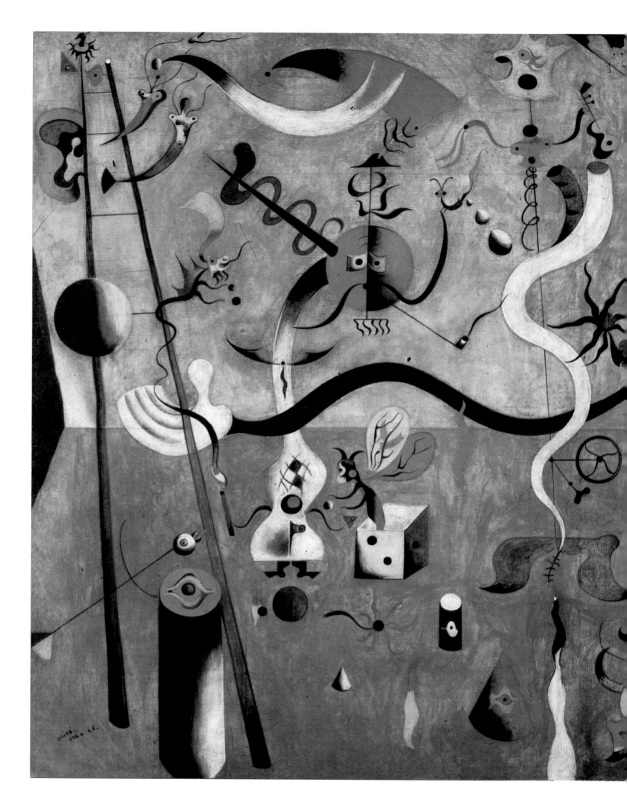

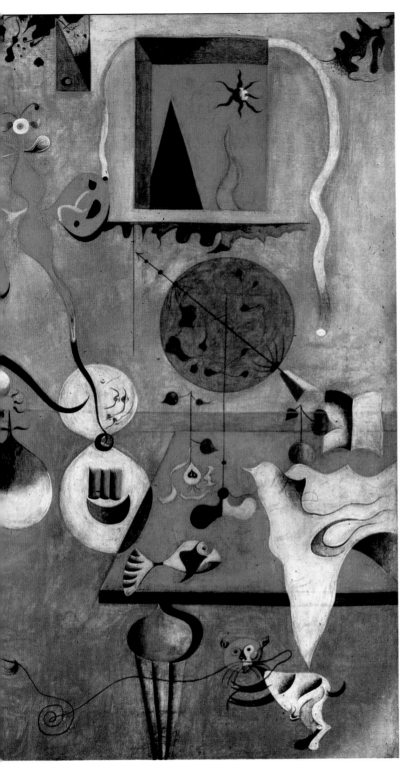

«¿Que cómo obtuve las ideas para mis cua-
dros? Por la noche volvía a mi taller de la rue
Blomet y me acostaba, a veces sin cenar. Veía
cosas y las anotaba en mis cuadernos. Veía
alucinaciones en el techo…»
Joan Miró

El carnaval del arlequín, 1924/25
La conquista surrealista de lo inconsciente
comienza a influir en Miró. Los sueños se
convierten aquí en fuente de inspiración.

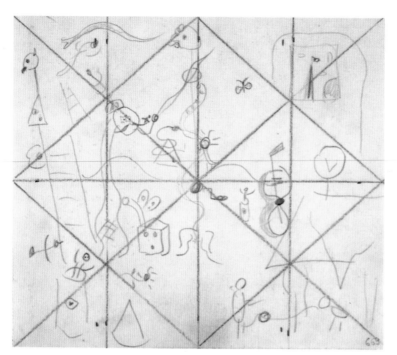

Los bocetos demuestran que los cuadros de Miró no surgieron espontáneamente, pese a sus elementos asociativos y aleatorios. El esquema de composición de *El carnaval del arlequín* testimonia una cuidadosa elaboración, mientras que el boceto de *Siesta* es ya una versión exactamente formulada del cuadro.

de partida, no como meta final».[38] En 1924, año de aparición del primer manifiesto surrealista, Miró pintó varios cuadros con esa ambientación. Uno de ellos, relativamente pequeño, *El carnaval del arlequín* (pág. 40/41), pintado en 1924/25, que el propio Miró «ilustró» con un texto poético (no publicado hasta 1939 en la revista «verve») marca el punto culminante de esta fase. El lienzo prosigue la distribución «all over» de pesos y contrapesos, divertidas criaturas de fantasía que celebran el carnaval en una habitación. Una guitarra mecánica toca la música, mientras los otros seres se ocupan con juegos. Los caracteres comienzan a hacerse conocidos: un diablillo que sale de un tronco, un pez posado en la mesa, hay también una escalera, una llama, estrellas, hojas, conos, círculos, planos y líneas. La escalera ha cobrado un significado especial desde su aparición en el gallinero de *La masía* (pág. 30), al ofrecer a Miró la posibilidad de utilizar rectas unidas en diagonal, excelente vehículo de asociaciones poéticas. Hay un detalle en el cuadro del carnaval que no parece ser fantástico ni inventado, cualidad atribuida normalmente a las imágenes de Miró. El musgo y las grietas en las paredes son señales de ruina. Desde luego, Miró conocía el famoso consejo de Leonardo da Vinci de tomar las irregularidades de una pared, el dibujo del mármol o de las nubes y sombras como punto de partida de un cuadro, concediéndole cada vez más atención a estas formas casuales. Estas fuentes de inspiración se estaban discutiendo precisamente en los círculos frecuentados por el pintor.

Boceto de: *Siesta,* 1925

Las figuraciones casuales pudieron dar lugar a objetos. Miró aplicaba al lienzo una base irregular; después observaba la superficie vacía, que era tal vez algo transparente, y entonces comenzaba a poblarla con lo que el fondo le sugería. Eso explica también por qué las pareces mohosas forman parte explícita de *Carnaval*. Representan uno de los puntos de partida del pintor, una

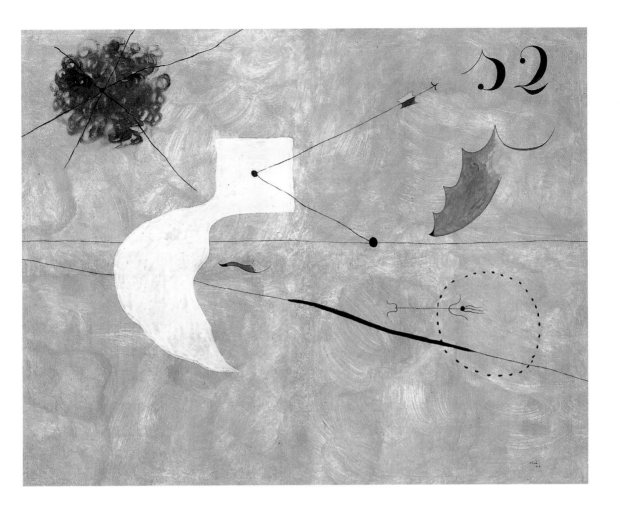

importante fuente de inspiración, que le ayudaba a inventar talleres enteros de figuras. Las formas en la pared, junto a los pentagramas, han tomado ya apariencia de hojas, racimos y llamas. Pero eso no significa que hayan surgido espontáneamente. Existen estudios preparatorios de muchos cuadros de Miró, que con frecuencia contienen anotaciones escritas sobre los colores, el formato o el título del futuro cuadro. En 1924, los dibujos fueron divididos en cuadrículas y después, cuadro a cuadro, pasados al lienzo (hoy se utilizaría probablemente un proyector). Pese a su romántica fantasía, Miró planificaba sus obras concienzudamente. Sus cuadros existían ya en una forma previa, tanto en su cabeza como en boceto, antes de pasar al lienzo. «¿Que cómo obtuve las ideas para mis cuadros? Por la noche volvía a mi taller de la rue de Blomet y me acostaba, a veces sin cenar. Veía cosas y las anotaba en mis cuadernos. Veía alucinaciones en el techo…»[39]

En cama sin cenar: un sueño intranquilo, con sueños recordados –la conquista surrealista del inconsciente comienza a influir en Miró–. Contaba con frecuencia que trabajaba después de sufrir las alucinaciones provocadas por el hambre. Hasta ese punto andaba escaso de dinero, si bien nunca parece haberle faltado para las pinturas, crema de zapatos, jabón y los frecuentes via-

Siesta, 1925
La reproducción del mundo pierde importancia, para cederla a la estructura de las cosas –forma, color y línea–.

«Trabajo duramente; me muevo en un arte de conceptos que toma la realidad sólo como punto de partida, no como metal final».
Joan Miró

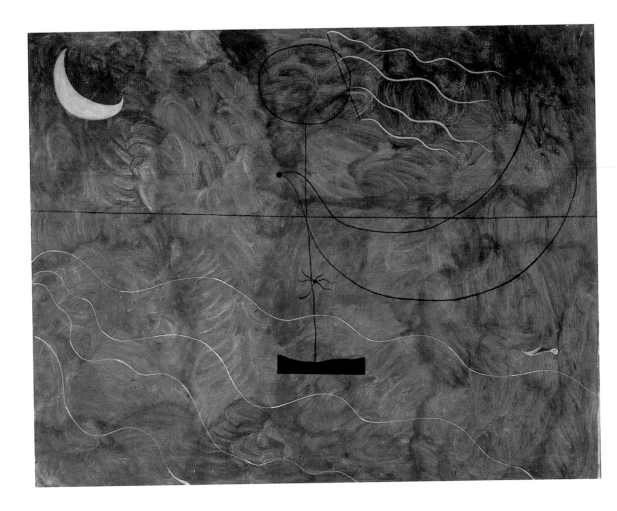

Bañista, 1925
Las líneas sobre fondo azul, que recuerda un paisaje marino, tienen una relevancia especial: ya no están para marcar el contorno, ni para delimitar formas rígidas, sino que ellas mismas se han convertido en movimiento que conduce por el cuadro la mirada del observador.

jes a España. Pero seguramente no le molestaba su pobreza, ya que el círculo de intelectuales en el que se movía llegaba a todos los extremos posibles para alcanzar la voz primaria que deseaba en lo más íntimo. Comparadas con el uso de éter, cocaína, alcohol, morfina o sexo, las alucinaciones de Miró ocasionadas por el hambre eran casi un ayuno monacal. Era demasiado profundo como para estropear su cuerpo, recipiente del espíritu. Al igual que las alusiones recurrentes a los órganos de los sentidos y sexuales, su propia relación con la naturaleza le producía satisfacción. En una ocasión escribe desde Montroig: «En mi tiempo libre llevo una existencia primitiva. Hago ejercicios, más o menos desnudo, corro bajo el sol como un loco y salto a la comba. Por las tardes, cuando he acabado el trabajo, voy a nadar al mar. Estoy convencido de que un cuerpo vigoroso y sano produce una obra vigorosa y sana. No veo a nadie, vivo en absoluta continencia».[40]

En el otoño de 1924, y por mediación de su vecino André Masson, Miró traba conocimiento con André Breton, Paul Eluard y Louis Aragon. El primer manifiesto surrealista fue publicado poco después, en noviembre. El prolijo manifiesto contenía la siguiente definición: «Surrealismo. Substantivo. Masculino. Puro automatismo físico, mediante el cual se debe expresar, de

forma oral o escrita, la verdadera función del pensamiento, más allá de toda consideración estética o moral.

Encycl. Philos. El surrealismo atañe a la creencia en la realidad superior de ciertas formas de asociación hasta ahora descuidadas, al poder absoluto del sueño y al juego arbitrario de las ideas…»[41]

A cierto nivel, el surrealismo (palabra utilizada por primera vez por Apollinaire en un programa de teatro, y en 1917 como subtítulo) fue una reacción contra la tendencia fría y geométrica del arte, que lentamente había pasado a dominar los años veinte. Aunque se trataba de un movimiento literario, el manifiesto mencionaba las artes plásticas. Entre los artistas se citaba a Paul Klee, Giorgio de Chirico, Marcel Duchamp, Francis Picabia, Man Ray, André Masson y Max Ernst, así como los clásicos Pablo Picasso, Henri Matisse y Georges Seurat. Pese a la negación expresada en la «consideración estética» –con la que pudo haberse referido a la belleza convencional–, Breton no tenía la intención de excluir a los pintores que trabajaban en otro medio. Miró y Masson fueron seguramente los primeros pintores que se atrevieron a dar el primer salto en la asociación libre, seguidos de cerca por Ernst.

La temática de *Tierra labrada* (pág. 38) y de *El cazador* (pág. 39) tiene un componente onírico, influido por el inconsciente, ambos cuadros aparecen como imágenes construidas; su elaboración llevó gran parte del año en que se comenzaron. Pero en 1925, Miró pintó en pocos días una obra que parece casi incontrolada. *El nacimiento del mundo* tiene un fondo descuidado, que recuerda a una ventana sucia, empañada, ante la cual Miró ha colocado formas poco definidas de colores primarios, así como blancas y negras. El título, inventado por un surrealista, se refiere al mismo proceso de la creación, y es importante aquí que dicho proceso sea reconocible. Sean cualesquiera las cosas que la creación pudo haber logrado, el cuadro se hizo pronto famoso dentro del círculo que se formó en el taller de Miró, en el que también estaba Breton. Este comparó más tarde el efecto que el cuadro había causado so-

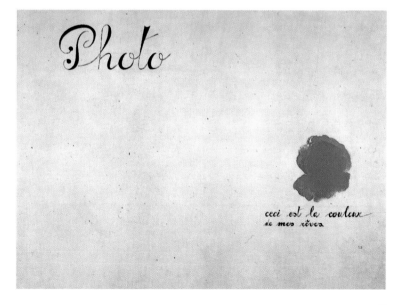

Foto – Este es el color de mis sueños, 1925
El encuentro con los poetas del surrealismo, en los años que siguieron a 1924, juega un papel decisivo en el talento creativo de Miró. Palabras y frases comienzan a poblar sus cuadros: un intento de ir más allá de la pintura, combinándola con la poesía.

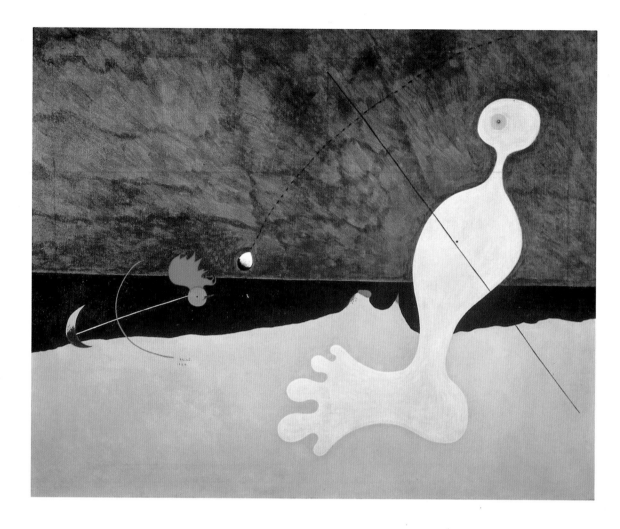

Figura arrojando una piedra a un ave, 1926
La línea se va convirtiendo en elemento narrativo. Una figura fantástica arroja una piedra a un gallo. Las líneas indican el movimiento del brazo, la trayectoria de la piedra y el susto del animal, facilitando la comprensión de la imagen.

bre los artistas con *Las señoritas de Aviñón* de Picasso. El enorme formato del cuadro subraya su posición singular. El nuevo método de aplicación del color condujo necesariamente a un formato mayor, de forma que *El nacimiento del mundo*, con su tamaño de 180 x 240 centímetros, se convirtió en el hasta entonces mayor cuadro de Miró.

En *El nacimiento del mundo*, Miró creó la posibilidad del estímulo surrealista «casual», aplicando una capa irregular de cola sobre la base. Las distintas capas de veladura fueron aplicadas frotando, de forma que se adhieren con distinta intensidad a la capa de cola. Después aplicó una veladura de ocre que fluye desde el margen superior, formando pequeños canales. Miró aplicó el ocre también en gotitas, sacudiendo el pincel. La forma triangular con una cola parte de un gran superficie negra, a la que Miró quería sin duda dar más estructura («podría ser un pájaro», dijo). Uno tras otro se añadieron un acento rojo, líneas azules y un hombrecillo.[42] El dibujo o la pintura «casuales» –dejar pasear el lápiz sin un rumbo determinado– ayudaron a Miró a encontrar sus motivos, sin tener que andar buscándolos. Ello permitió al artista aflojar en cierta medida el control sobre la composición, si bien seguía

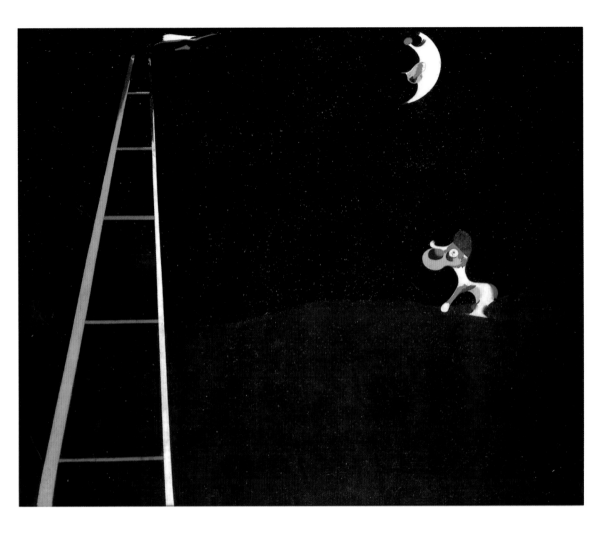

Perro ladrando a la luna, 1926
Los paisajes pintados en 1926 muestran a un
Miró colorista: los dos colores del fondo están
plenamente saturados, destacando la aparición
de los colores básicos rojo, amarillo y azul.

teniendo influencia en ella gracias a su estado psíquico individual. En cual-
quier caso, la comparación de *El cazador* con *El nacimiento del mundo*
muestra que la inspiración a partir de la nada aportó tipos de imágenes total-
mente nuevos. Fue un camino para escaparse del sentimiento de la forma,
utilizando manchas circunstanciales, borrones y sombras. Toda forma casual
era un cuadro en potencia. El comienzo casual de un cuadro era también un
resultado apetecido.

Otro cuadro pintado en 1925 quedó casi vacío. El fondo azul indetermina-
do de *Pintura* solamente resulta animado por un minúsculo círculo blanco
en la esquina superior izquierda, y por la firma del artista abajo a la derecha.
El poeta Michel Leiris escribió en 1929 un largo artículo sobre la obra de
Miró que ilustra bien la atmósfera espiritual e intelectual de aquel periodo.
Propone una comprensión budista del mundo como totalidad, concentrada
en un detalle ínfimo y pleno de expresión. Todo parece indicar que crea de
ese modo un cuadro tan vacío como la *Pintura* de 1925, espacio para la me-
ditación, pero hace falta un gesto decidido para convencer al observador de
la presencia puntual de una percepción sensorial. En una carta dirigida en

1924 a Leiris, Miró dice que el artista japonés Katsushika Hokusai «quería hacer visible un punto o una línea, nada más».[43]

Miró pretendía abiertamente lograr en su cuadro un efecto parecido a la poesía reducida japonesa de Haiku, poesía basada en la percepción fresca y momentánea. En la misma carta se lee: «La elocuencia de la exclamación de admiración que hace un niño al ver una flor.» Entre 1925 y 1927, último año que pasó en la rue Blomet, Miró terminó más de 130 cuadros. (En los diez años anteriores, había pintado más o menos cien). La mayoría carecen de título. Los pocos que el pintor se permitió poner habían sido inventados bien por sus amigos poetas o añadidos después, extrayendo las frases que Miró (igual que Picabia) escribía en los lienzos. *Música, Sena, Michel, Bataille y yo*, pintado en 1927, hace alusión a los paseos por el Sena en compañía de Michel Leiris y Georges Bataille, cuyo interés por las aberturas corporales compartía Miró. Otra obra, ésta de 1925, probablemente una de las más poéticas que pintó, *Este es el color de mis sueños* (pág. 45), contiene asimismo palabras, escritas cuidadosamente con caligrafía femenina. Miró contrapone aquí los logros de la moderna fotografía a los de la pintura tradicional.

A medida que pasa el tiempo, los cuadros de Miró se hacen más abstractos, y sus formas más orgánicas. En esos cuadros parece rondar a veces el espíritu de Paul Klee o de Vasili Kandinsky. (Miró conoció la obra de Klee en 1925, en una pequeña galería parisina). El pintor acaba paralelamente grupos de cuadros formalmente relacionados, en vez de pintar uno tras otro. Aún recurriendo a la abstracción, es aún posible identificar dentro de un cuadro los géneros tradicionales de paisaje, naturaleza muerta o retrato. Las líneas punteadas o continuas, onduladas o rectas, combinadas unas con otras, juegan un papel importante en el equilibrio de esos cuadros. Las líneas ponen puntos y comas a los cuadros, haciéndolos legibles. En *Figura arrojando una piedra a un ave*, de 1926 (pág. 46), las líneas sugieren el impulso del brazo, la trayectoria de la piedra y el susto del gallo, mientras definen la composición triangular. Las líneas se encuentran en armonía con el espacio pictórico plano de los cuadros de Miró, cuya reducida calidad recuerda los cómics impresos. El *Paisaje (La liebre)* (pág. 49) pintado en Montroig en el verano de 1927 muestra una situación humorístico-narrativa con medios muy reducidos.

En 1927, Miró abandona la rue Blomet para instalar su taller en la vecindad de Hans Arp, Max Ernst, Paul Eluard y René Magritte. Las trémulas siluetas de Arp tuvieron su influencia en Miró. Las formas orgánicas pulidas se conviertieron en vocabulario de la época, en contraposición al lenguaje geométrico y anguloso de los sucesores del cubismo. Ejemplos de estas formas son el conejo (no el pato) y la flor de globo en el *Paisaje* de 1927. Dichas formas, de contorno definido o como campos de color, acompañarían a Miró el resto de su carrera artística. Un año más tarde, cuando Miró comenzó a «imitar» a los maestros antiguos, utilizaba su propia paleta y las formas biomorfas, que recuerdan a veces a Arp.

En 1928, Joan Miró, que a sus treinta y cinco años no había visto gran cosa del mundo, emprende un viaje de dos semanas a Bélgica y Holanda. El resultado fueron varios cuadros de escenas holandesas y retratos esquemáticamente realizados, que parecen a veces caricaturas. Miró admiraba la pintura holandesa, y no tenía la intención de burlarse de ella (uno de los comentarios suspendidos de Miró fue «La escalera de caracol en ‹El filósofo› de

Hans Arp
Cabeza estable, 1926
Hans Arp ejerció una influencia permanente sobre la obra de Miró. Sus onduladas formas orgánicas forman parte del vocabulario de una época.

Joan Miró (segundo por la izquierda) y Hans Arp (sentado), 1927

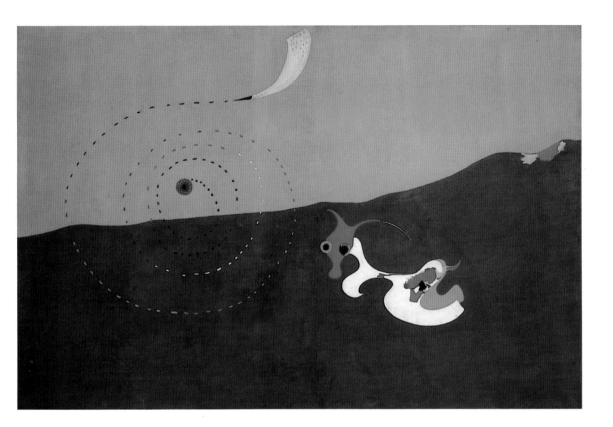

Paisaje (La liebre), 1927
En 1927, Miró se trasladó a otro taller, en la vecindad de Hans Arp, Max Ernst, Paul Eluard y René Magritte. Fue sobre todo Arp, con sus siluetas vacilantes y pulidas, de forma orgánica, quien más influyó en el pintor. Ejemplo de ello es la liebre en este cuadro.

Rembrandt»).[44] Más bien adaptaba cuadros del siglo XVII a reflexiones contemporáneas subjetivas. El contraste entre el estilo pasado y el presente mostraba de forma agresiva lo mucho que la pintura había cambiado, y que determinadas cosas ya no podían hacerse. Por otra parte, Miró se sentía muy atraido por los detalles simbólicos de la pintura neerlandesa, tal vez poque le recordaba el carácter anecdótico y simbólico de su propia obra.

Miró pintaba a sus «antiguos maestros» valiéndose de tarjetas postales de las tiendas de los museos, lo mismo que harían más tarde los artistas pop. Pero también estaba en condiciones de utilizar otros modelos ya impresos. En un cuadro de 1929, eligió el anuncio español de un motor diesel alemán, así como reproducciones de otra obra para confeccionar el cuadro *La reina Luisa de Prusia*[45] (pág. 52).

Miró conservó el anuncio y escribió «Pour la Reine». La forma del motor diesel recuerda a una erguida figura femenina de pechos altos, falda larga y cabeza muy pequeña. La figura fue colocada sobre una superficie cuyos colores contrastados le daban tal esplendor, que pese a su laconismo tiene más profundidad de la acostumbrada. Tal vez exista una explicación para ello. La reina completa el espacio vacío casi exactamente igual que la estatua de la mujer desnuda que Georg Kolbe había tallado para el pabellón de Alemania en la Exposición Universal de Barcelona, diseñado por Ludwig Mies van der Rohe (Miró había estado en Barcelona en septiembre de 1929). La composición del cuadro de Miró corresponde con bastante exactitud a la

Interior holandés I, 1928

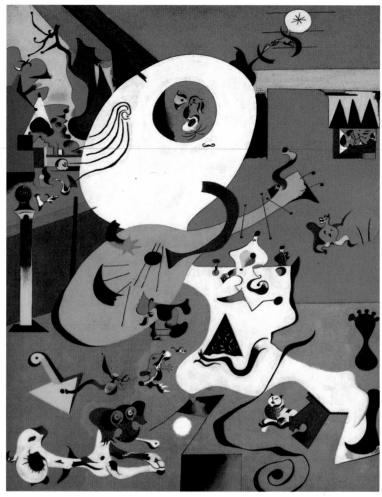

Hendrick Martensz Sorgh
Hombre tocando el laúd, 1661

En un viaje por los Países Bajos, Miró visita los museos de Amsterdam, sintiéndose cautivado por los maestros del siglo XVII. En sus cuadros encuentra el detalle exactamente formulado, tema que tanto le interesaba. Miró compró una serie de postales de esos cuadros, que se llevó a París y que servirían de modelo a la serie *Interiores holandeses*, de 1928. Los *Interiores I* y *II* reproducidos aquí recrean el tema de *El tocador de laúd*, de Hendrick Martensz Sorgh, y *La lección de baile del gato*, de Jan Steen.

A primera vista, estos cuadros tienen poco en común con los del siglo XVII que le sirvieron de modelo. Pero observándolos más detenidamente, se reconoce que todos los elementos del *Interior holandés* se corresponden con los del cuadro original. Miró se esforzó en transformar en formas fantásticas todos los detalles del cuadro, como puede verse en los bocetos y estudios preparatorios: todos los elementos, todas las escenas y las personas que la componen han sido reproducidos. Pero en el proceso de transformación, algunas partes han tenido que ser reducidas o aumentadas desproporcionadamente. En *Interior holandés II*, por ejemplo, la ventana y la silla han sido reducidos, mientras que la cabeza del laudista es cinco veces mayor que el resto del cuerpo; el color también se ha independizado del original. *Interior holandés I* y *II* representan la transformación de una obra antigua en un moderno lenguaje cromático y formal. De esta forma, Miró expresa lo que es posible – y lo que no lo es – en la pintura del presente.

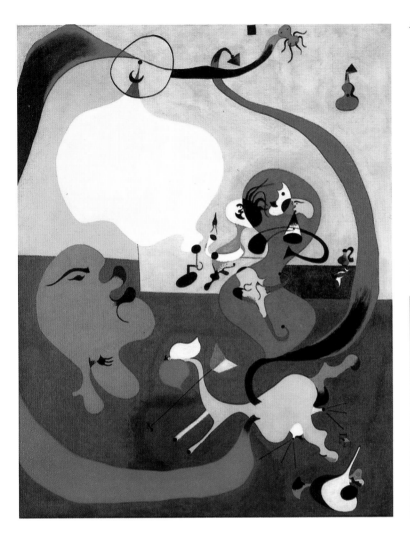

Interior holandés II, 1928

Jan Steen
La lección de baile del gato

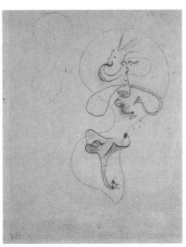

Bocetos de:
Interior holandés II, 1928

51

La reina Luisa de Prusia, 1929
Un anuncio español de un motor diesel dio
origen al cuadro.

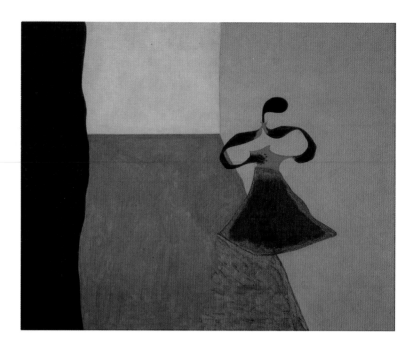

Boceto de Miró en un anuncio publicitario,
1929

de la más famosa foto de la escultura de Kolbe sobre la superficie del agua. Incluso el movimiento circular de la figura de Kolbe se repite en las prominencias pectorales de la reina. En una especie de intuición ciega, Miró ha expresado en este cuadro las contradicciones de la época: el templo de la arquitectura abstracta del estilo internacional, que Hitler proscribió como «degenerado», y el modelo realista de escultura que los nazis propugnaban. Aunque el motor diesel no se reconoce en la reina de Prusia, Miró hizo uso de él en un sentido dadaísta, dándole un cierto matiz marcial y sombrío. El marca-

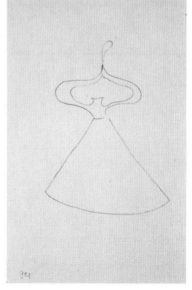

Bocetos de:
La reina Luisa de Prusia, 1929

Retrato de Mrs. Mills en el año 1750 (según Constable), 1929

El cuadro pertenece a una serie de «retratos imaginarios» según modelos históricos. Como ya había hecho en sus *Interiores holandeses,* Miró emplea su propio y fantástico lenguaje formal.

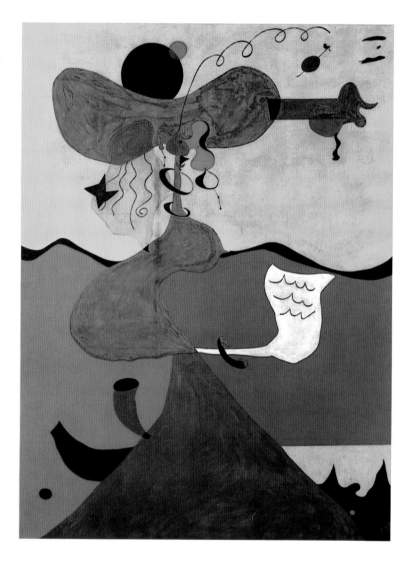

do contraste de colores y la suspensa actitud de la figura irradian una tensión indefinida, convirtiendo el cuadro en uno de los mejores trabajos de Miró.

En los años 1928 y 1929, Miró pintó algunas metamorfosis de retratos femeninos ya existentes, sobre la base de modelos bidimensionales que le servían de inspiración. En la vida real, sus ojos se habían fijado en una única mujer. En 1929, se casó con Pilar Juncosa en Palma de Mallorca. Nueve meses más tarde, en julio de 1930, vino al mundo su primera y única hija, Dolores. En agosto había finalizado la dictadura de Primo de Rivera, y al año siguiente se instauraría la joven democracia española.

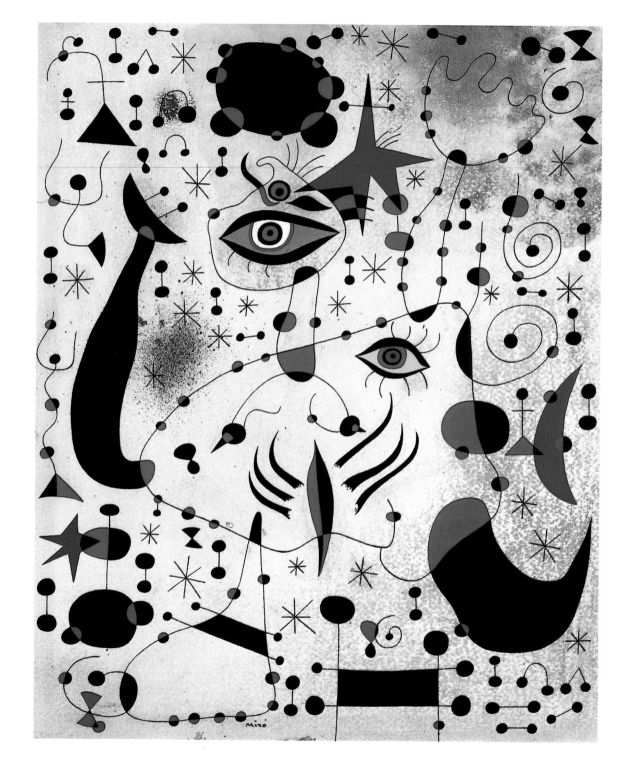

Nuevas constelaciones

Una vez proclamada en España la Segunda República, el problema de la nacionalidad catalana quedó parcialmente resuelto. En septiembre de 1932, la región consiguió obtener un estatuto de autonomía con su propio gobierno, su parlamento y numerosos derechos administrativos. Fue también el año en que Miró se decidió a volver a Barcelona, decisión motivada por motivos económicos. El grupo parisino de los surrealistas se había disuelto y dividido. Miró se había alejado lentamente del grupo, de su falta de unidad y de sus luchas internas. Casado y con una hija, la vida en París se había hecho difícil y costosa, y la compañía de sus amigos más bien lo distraía de sus tareas, en vez de inspirarlo. En Barcelona, Miró vivió con su familia en la casa donde había pasado su infancia, y desde allí viajaba a veces a Montroig o a París. El mercado de arte había padecido las consecuencias de la guerra, y a partir de 1932, el galerista parisino Pierre Loeb no podía permitirse vender solamente cuadros de Miró. Éste preguntó a Pierre Matisse, que estaba en Nueva York, si podía hacerse cargo de la mitad de los cuadros de Miró a cambio de una asignación mensual, proposición que tuvo que resultarle humillante cuando ya estaba próximo a cumplir los cuarenta años de edad. Aunque Miró estaba muy bien considerado en los círculos artísticos e intelectuales, y podía consignar varias exposiciones individuales y otras colectivas, aunque había ilustrado libros y decorado escenarios y diseñado trajes para el teatro, no podía aún vivir de su arte. Volviendo a la casa materna (su padre había fallecido en 1926), podía al menos mejorar su situación económica.

Al igual que muchos de sus contemporáneos, Miró experimentaba con muchos medios y materiales. Hacía composiciones a partir de materiales y objetos que encontraba; pintaba, dibujaba y hacía *collages* sobre papel, masonita, madera, papel de lija y cobre. Era un pintor que intentaba trascender la pintura, superar la experiencia meramente visual para conducir su arte en una dirección conceptual. Su meta es difícil de describir, ya que ni él mismo la sabía. A veces se sentía destructivo, y se ponía furioso por las limitaciones de la pintura. En 1933, cuando trabajaba en el desván de su casa materna, pintó una serie de dieciocho cuadros partiendo de diversos *collages*. De forma parecida a como había hecho con *La reina Luisa de Prusia* (pág. 52), utilizando el anuncio de un motor diesel, tomó reproducciones de máquinas y otros objetos cotidianos de catálogos y revistas y los pegó a su manera. Miró conservaba siempre esos *collages*, pese a que nunca eran productos acabados, sino estadios previos de futuros cuadros, como si fueran estudios preliminares. (Picasso hacía algo parecido con los *collages*). Según Jacques Dupin, Miró elegía deliberadamente objetos exentos de toda poesía, para obligarse a trabajar «a contrapelo», es decir, desnaturalizar los objetos de la téc-

Cifras y constelaciones enamoradas de una mujer, 1941
Del 21 de enero de 1940 al 12 de diciembre de 1941, Miró elabora una serie de **Constelaciones**, compuesta de 23 aguadas y pinturas a la trementina sobre papel. La superficie está cubierta con una serie de estrellas, soles y lunas, unidos por una red de líneas.

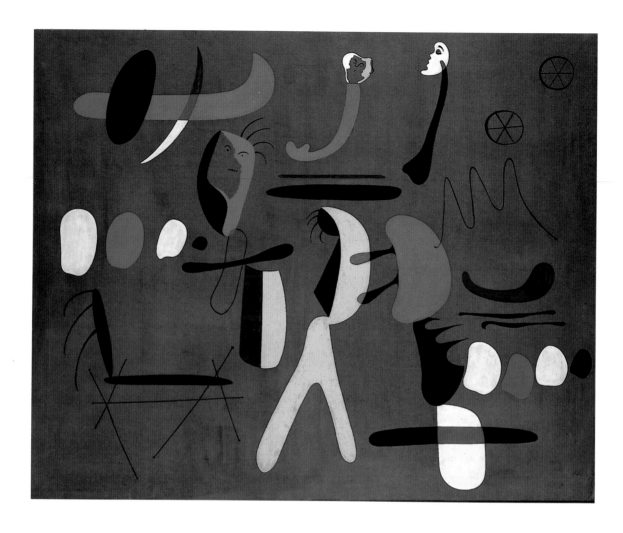

Pintura, 1933

nica para incorporarlos a su mundo figurativo orgánico.[46] Miró intentaba frenar un poco su producción, con el fin de volver a una imagen construida sin perder su fuerza creadora. Tal vez desconfiaba un poco de su propia producción inflacionaria. Sin duda alguna supo respetar de alguna manera la función original de las herramientas y máquinas, aunque esa función no siempre es reconocible. Tal vez podría verse en esos aparatos la silueta de objetos reales que van de incógnito. Miró no quería perder la relación con el mundo frío de la tecnología, y por eso está muy presente, de forma real o implícita, en su obra.

Aunque su obra de los años treinta parece menos rica en detalles anecdóticos y muestra un vocabulario más amplio y sencillo de signos, Miró sigue siendo accesible. En la *Pintura* de 1933 (pág. 56), por ejemplo, transforma los objetos en pequeñas criaturas, que se asemejan en la forma, pero no en el significado, a las ilustraciones de herramientas. Esos pequeños aparatos, objeto de investigación, estaban seguramente emparentados con los atuendos escénicos que Miró había diseñado un año antes para la representación del ballet ruso «Juegos de niños». (Léonide Massine le había encargado que di-

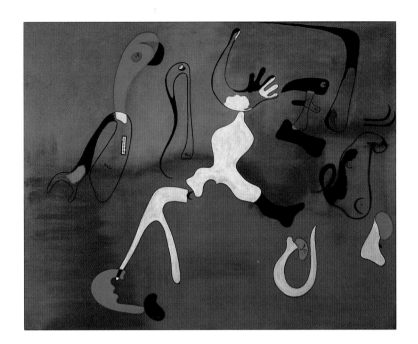

Composición, 1933

Los cuadros de esta página pertenecen a una serie de pinturas de gran tamaño, surgidos a partir de «collages», cuyas partes recortadas convirtió Miró en formas abstractas de colores luminosos. La serie forma parte de sus trabajos más abstractos.

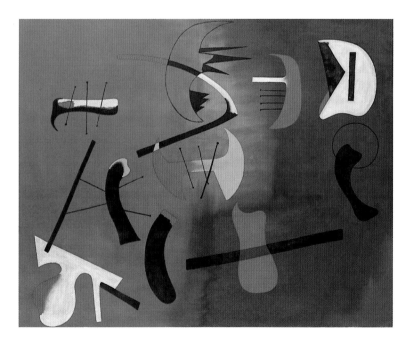

Pintura, 1933

señara los decorados, la tramoya y los atuendos de los bailarines. Dicho diseño llegó a influir en la coreografía). Al hacer de los «artefactos» de su cuadro figuras del escenario, los convierte en bailarines. La *Pintura* de 1933 no es especialmente agresiva; sin embargo Miró, que durante un tiempo había practicado el boxeo con Ernest Hemingway, mencionaba a veces este deporte al referirse a su obra, incluyendo el encargo para el ballet. «A todo le doy el mismo tratamiento que a mi última obra: el telón es el primer ‹gancho› que le propino al público, lo mismo que los cuadros que pinté este verano, con la misma agresividad y violencia. Sigue una serie de ganchos largos, golpes hacia arriba, derechazos e izquierdazos en el estómago; en todo el combate –un ‹round› de aproximadamente veinte minutos– aparecen objetos, se los pone en movimiento y se descomponen en el escenario».[47]

La agresión, el colapso, el cambio abrupto entre reforma y restauración, caracterizaron, o por decir mejor, afearon los primeros años de la república. Sin embargo Miró, que llevaba una vida pacífica y privilegiada con su familia, pudo pintar en el invierno de 1933/34 un cuadro de tonos tan alegres como *Golondrina/Amor* (pág.59), que era propiamente un diseño para un tapiz. Miró apuesta nuevamente por las fantasías poéticas. Alberto Giacometti, por aquellos años muy unido a Miró, diría más tarde: «Miró era para mí la libertad personificada: más fresco, libre, ligero que todo lo que yo había visto antes».[48]

Pero al pintor no se le podía pasar por alto el torbellino político que amenazaba devorar todo lo que encontraba a su paso. Su arte y sus cartas expresan temor. La base insegura de las reformas políticas en España se puso de manifiesto en los graves acontecimientos ocurridos en octubre de 1934. Los conservadores obtuvieron la victoria en las elecciones. La izquierda reaccionó con huelgas generales. En Cataluña y Asturias, el gobierno tuvo que recurrir al estado de excepción para poder gobernar. Ello condujo a disturbios sociales, que en Cataluña fueron reprimidos inmediatamente. Pero en Asturias, 30000 mineros desafiaron durante dos semanas a las tropas venidas de Africa y a la legión extranjera bajo el general Franco. Aplastada la revuelta («¡proletarios del mundo, uníos!»), se detuvo a cerca de 10000 sospechosos. La joven Segunda República estaba condenada al fracaso. La causa estuvo en la falta de apoyo de la oligarquía y en su negativa a renunciar a los privilegios, así como en la sublevación de las clases trabajadora y campesina, decepcionada por los pocos cambios aportados. El pretendido equilibrio, que no pasaba por una vía pacífica y reformista, dio lugar a una serie de reacciones violentas, que desembocaron en la guerra civil de 1936.

La posición de Miró fue siempre la de un espectador; por ese motivo no se manifestó abiertamente sobre la crisis en España. Prefirió comenzar una serie de cuadros «salvajes». La *Mujer* de 1934 es representativa de una serie de individuos deformados por el dolor, desconcertados o bestiales, especialmente mujeres, que surgieron en aquel tiempo. Al contrario que en figuras anteriores, formadas casi exclusivamente de «componentes» monocromáticos, hay en *Mujer* sombreados y modulaciones que producen un volumen mayor, pero también más divergencia. Su pelvis, de un blanco grisáceo, está provista de un orificio sexual vuelto hacia un lado y de un apéndice en forma de cola; el tórax tiene una composición asimétrica, a base de manchas de colores chillones que se evaporan en el blanco azulado, como si fuera un grito estentóreo. (El cambio al pastel efectuado en *Mujer* y en los cuadros que

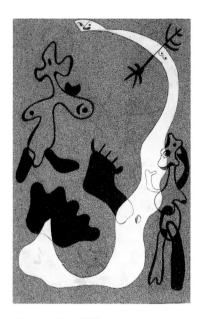

Pintura-collage, 1934
Este pequeño cuadro está realizado sobre papel de lija, ejemplo de la preferencia de Miró por los soportes inusuales. Las formas blandas recuerdan a los cuadros de Hans Arp pintados en la misma época, y a los de Miró del año anterior.

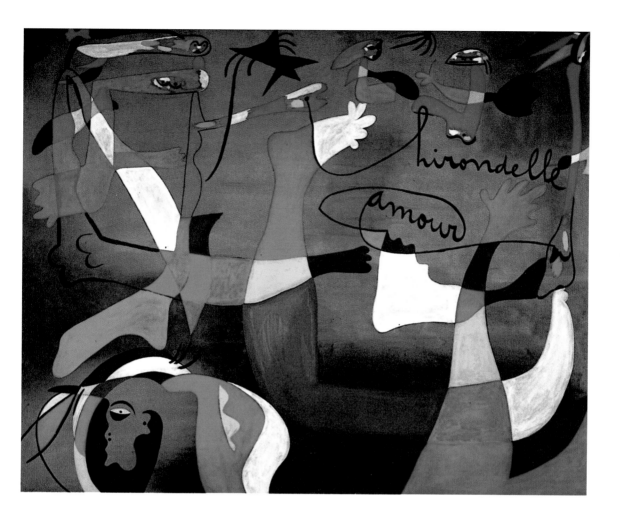

le siguieron parece haber excluido cualquier otro uso del color). Sus brazos la aferran a su propio sufrimiento, mientras que sus dientes y cuernos le confieren un carácter incontrolado. Parece alguien difícil de calmar y consolar. Miró pintó primero a la mujer sola, sobre la base, pero el cuadro debió parecerle demasiado vacío y solitario, ya que llenó el espacio en torno a ella y sus miembros, y el cuerpo con grupos de líneas formando cuadrículas entrecruzadas. Esa serie de líneas finas y oscuras, verticales y horizontales, que sirven para llenar el espacio, forman dinámicos centros de sombra.

Otros cuadros como *Hombre y mujer ante un montón de excrementos*, de 1936 (pág. 63), o *La comida del campesino*, pintado el año anterior, muestran varias figuras ocupadas unas con las otras, en un paisaje de ciencia ficción o también en un cuarto carente de ventanas. Las sugerentes formas, resaltadas por extremos contrastes cromáticos, expresan situaciones y reacciones histéricas. Se produce aquí una percepción de la forma absolutamente espontánea, la misma que tienen los niños antes de aprender a hacer asociaciones racionales: una mano se convierte en garfio, en martillo o en cuchillo, las mejillas pueden confundirse con mandíbulas, lágrimas u orejas. Los his-

Golondrina/Amor, 1934
Miró había experimentado con poesías pictóricas ya mediados los años veinte. Se encuentran aquí figuras y palabras unidas por líneas. Las palabras «hirondelle» y «amour» aparecen sobre un fondo azul, como si hubieran sido escritas en el cielo por las acrobacias de un avión o por los movimientos de una golondrina. La distribución libre de miembros y formas transmite un sentimiento de libertad y apertura, vuelo de un pájaro y caída libre de un hombre (o dos).

Cuerda y personas I, 1935
Este cuadro inaugura la serie de «pinturas sal-
vajes» de Miró, escenario de horrores com-
puesto a mediados de los años treinta. Man
Ray indica que la utilización de la soga podría
estar relacionada con una curiosa experiencia
vivida en el taller de Max Ernst.
(cfr. Prólogo, pág. 7)

toriadores del arte apuntan a un clima emocional de las pinturas «salvajes»
que califican de telúrico, refiriéndose a las sacudidas sociopolíticas que vi-
vió España antes de comenzar la guerra civil. Miró proyecta a veces esa ten-
sión sobre figuras desnudas de hombres y mujeres, de forma que parece tra-
tar una problemática sexual en vez de los problemas sociales. Sin embargo,
estas pinturas «salvajes» jamás se refieren a acontecimientos o temas concre-
tos, con lo cual puede hablarse de un arte que se mantiene a una prudente
distancia de la crítica política.

 Cuerda y personas I , de 1935 (pág. 60), es un *collage* que prosigue el ca-
mino de las pinturas «salvajes». El cuadro, de marcada verticalidad, lo com-
ponen cuatro figuras erguidas: un hombre que muerde su propia mano, una
soga que se enrolla en su cuello y dos mujeres con los pechos al aire. Miró,

Pintura, 1950
Los trozos de cuerda del cuadro han sido anu-
dados, y convierten el cuadro en un relieve tri-
dimensional, como un predecesor de los ***Com-
bine Paintings*** de Robert Rauschenberg.

Naturaleza muerta con zapato viejo, 1937
De modelo han servido objetos de uso diario:
una botella, un pan, una manzana (en la que
está clavado un tenedor), además del zapato
mencionado en el título. La coloración incan-
descente convierte esos objetos sencillos en
una visión apocalíptica.

«La guerra civil trajo bombardeos, muerte, pe-
lotones de fusilamiento; yo quise grabar de al-
guna manera aquellos tiempos tristes y dramá-
ticos. Pero tengo que confesar que entonces
no tenía la intención de pintar mi Guernica
particular».
Joan Miró

que veía en la cuerda algo que oprime y hiere las figuras, la utilizó como
símbolo de la violencia. Man Ray escribe en su autobiografía que la utiliza-
ción de la soga tuvo que ver con la broma pesada del ahorcamiento que le
gastaron sus colegas en el taller de Max Ernst. Jacques Dupin, por el contra-
rio, interpreta la soga como un objeto útil del campesino, para arrastrar y
atar. Sea cual fuere la interpretación correcta, la cualidad lineal de la cuerda
encaja bien en los cuadros de Miró. Las líneas que incluye en sus cuadros,
dibujos y *collages* se asemejan a huellas dejadas de hilos de unión, vertidas
sobre la superficie y ordenadas posteriormente. Miró nunca lo dijo así, pero
Gaudí había empleado también hilos y alambres para hacer las maquetas de
sus ideas arquitectónicas. Lo que sí es evidente es la flexibilidad de la cuer-
da, «unida» a la expresiva línea fluida. La soga de *Cuerda y personas I*, con
sus vueltas y dobleces, tiene una forma vagamente antropomorfa, y repre-
senta a un ser con el que tienen que comunicarse las otras figuras humanas.
El segundo cuadro de la serie, *Cuerda y personas II*, tiene un formato apaisa-
do, pero la cuerda sigue en el centro. Las pequeñas figuras, surgidas de lí-
neas, veladuras, rayas y borrones, están repartidas equilibradamente. Esos
lienzos extraños, con su preferencia por el material vasto de la cuerda, pare-
cen predecesores de los *Combine Paintings* de Robert Rauschenberg.
 Al estallar la guerra civil, en julio de 1936, Miró volvió a París, adonde
un mes más tarde llegó también su familia. El exilio francés duró hasta
1940. Al principio no tenía vivienda ni taller, por lo que tuvo que alojarse en

hoteles. Como no podía pintar, comenzó a escribir un diario, en el que intercalaba fragmentos de poesía y prosa. Sobre su poesía escribe Margaret Rowell: «Los cuadros de Miró son los cuadros de un pintor: independientes, frontales, cromáticos. Está claro que su proceso creativo era el mismo en pintura que en la poesía. Esos cuadros verbales se pueden denominar ‹pintura poética›, más que ‹poesía pictórica›».[49] Varios ejemplos de esa poesía muestran cierta similitud con algunos de los mejores textos poéticos de Robert Desnos o Benjamin Péret, autores con quienes Miró estaba en contacto desde que vivió en la rue Blomet. Leyendo esas poesías, escritas en francés, a veces en rima, se percibe la libertad asociativa y las connotaciones sexuales que caracterizan los cuadros de Miró.

A comienzos de 1937, Miró se dió cuenta de que su regreso a Barcelona se iba a hacer esperar. Consiguió enseguida una pequeña vivienda en París, pero sus condiciones de trabajo estaban muy limitadas, y pensaba que no podría acabar la serie de cuadros que había comenzado. En enero de 1937 escribe a Pierre Matisse: «En vista de que no puedo proseguir el trabajo que he iniciado, he decidido emprender algo totalmente nuevo; voy a ponerme a pintar naturalezas muertas completamente realistas... En ellas intentaré expresar la realidad poética de las cosas; lo que no puedo asegurar es si lo lograré en la medida deseada. Estamos viviendo un drama horrible; lo que está ocurriendo en España sobrepuja todo lo imaginable... Todos mis amigos me aconsejan quedarme en Francia. Pero si no fuera por mi mujer y mi hija, me volvería a España».[50]

Así pues, Miró comenzó a pintar una naturaleza muerta que más tarde consideró una de sus obras más importantes. Para ello colocó en una mesa una botella de ginebra envuelta, una manzana grande en la que clavó un tenedor, una corteza de pan negro y un zapato viejo, y pintó el conjunto durante los cinco meses siguientes. Como no tenía taller, trabajó en el entresuelo de la galería de Pierre Loeb. También pasó algún tiempo dibujando desnudos con

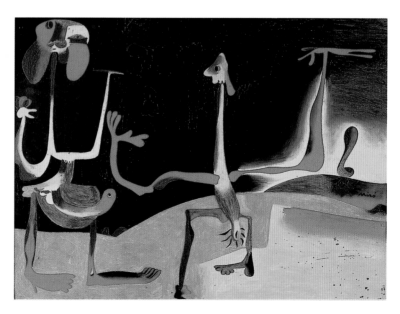

Hombre y mujer ante un montón de excrementos, 1936
El contraste claroscuro da a la escena un carácter irreal. Los excrementos mencionados en el título están a la derecha, como una estatua.

«Tenía ese sentimiento inconsciente de la desgracia que se cierne. Poco antes de que comience a llover, miembros doloridos y un embotamiento asfixiante. Era una sensación más corporal que espiritual. Presentía una catástrofe próxima, pero no sabía de qué tipo: era la guerra civil española, y la Segunda Guerra Mundial... ¿Por qué le dí ese título? En aquel tiempo me fascinaban las palabras de Rembrandt: encuentro rubíes y esmeraldas en un montón de abono».
Joan Miró

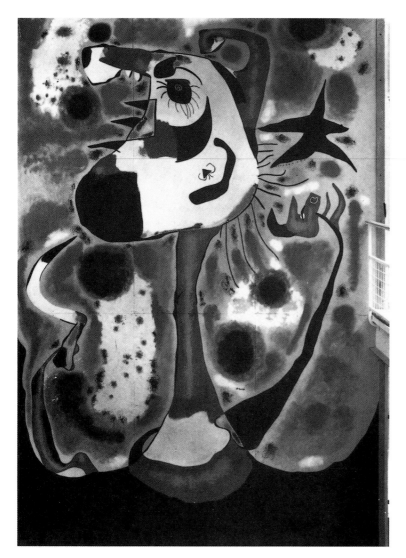

El segador, 1937 (desaparecido)
Miró pintó este mural para el pabellón de la República española, en la Exposición Universal de París. El retrato monumental de un campesino catalán con una hoz en el puño es símbolo del revolucionario.

estudiantes de la Académie de la Grande Chaumière y otros jóvenes pintores. *Naturaleza muerta con zapato viejo* (pág. 62) recuerda en su realismo redescubierto a las primeras obras de Miró. ¿Pero por qué abandonó su lenguaje individual y personalísimo que había adquirido a fuerza de tantos años? Sin ser un realista social, intentó crear un cuadro de fácil comprensión a base de objetos propios de gente sencilla. Tales objetos no tienen una necesaria relación mutua, pero despiertan un sentimiento de pobreza y cólera, pérdida y abandono. El negro intenso y el verde oscuro presionan los objetos, modelados en colores puros e intensos, como si ardieran en la oscuridad. Miró dijo que buscaba una «realidad profunda y fascinante», quería lograr una obra «que pueda medirse con la de un Velázquez».[51]

1937 fue también el año de la Exposición Universal de París. La España republicana decidió con retraso tomar parte en ella, no solamente para mos-

Miró trabajando en *El segador,* para la Exposición Universal de París de 1937

«En la lucha entablada actualmente veo por parte de los fascistas fuerzas ya superadas por el tiempo, por parte del pueblo un grandioso potencial creador que llegará a impresionar al mundo».
Joan Miró

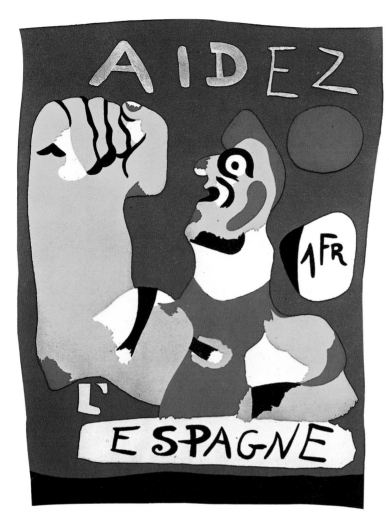

Aidez l'Espagne (Ayudad a España), 1937
Un cartel de Miró para apoyar la lucha por la
libertad en España. La figura tiene un puño
descomunal: fuerza bruta contra los enemigos
de la libertad.

Pablo Picasso
Guernica, 1937
El Guernica fue la aportación de Picasso al pa-
bellón español de la Exposición Universal de
París.

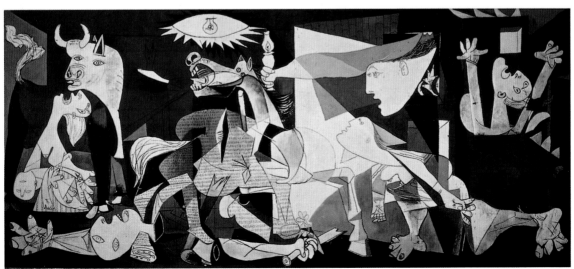

Una gota de rocío cayendo del ala de un pá-
jaro despierta a Rosalía, dormida a la som-
bra de una tela de araña, 1939
Los dos cuadros de esta página doble pertene-
cen a la llamada serie en yute: cuadros del ci-
tado material, en los que Miró plasmó su mun-
do figurativo, poniéndoles nombres poéticos.
En aquellos días, Miró llevaba una vida retira-
da, entregado totalmente al arte.

trar sus logros, sino también la situación trágica en que se encontraba. El pa-
bellón español de 1937 fue una lograda mezcla de propaganda, arte de van-
guardia y arquitectura. Allí aparecieron obras de Picasso, Miró, Julio Gonzá-
lez, Alberto Sánchez Pérez y Alexander Calder. El pabellón fue diseñado
por Luis Lacasa y Josep Lluis Sert. Los artistas y coordinadores del proyec-
to trabajaron febrilmente para terminar a tiempo el pabellón, con sus foto-
montajes documentales, esculturas y pinturas. Fue para este pabellón para el
que Picasso pintó su famoso *Guernica* (pág. 65), pintura alusiva al bombar-
deo de la localidad vasca. El arquitecto Sert convenció a Miró para que éste
pintara un mural que abarcaba dos pisos; Miró nunca había hecho algo de
esas proporciones. Finalmente se decidió a pintar el retrato monumental de
un campesino catalán, con una hoz en la mano derecha. *El segador*
(pág. 64) tiene claras referencias a las pinturas «salvajes», y es innegable su
similitud con los diseños de Miró para un sello de correos benéfico y un car-
tel contra la guerra civil española (pág. 65). El segador es, desde el siglo
XVII, el símbolo de la pérdida de libertades en Cataluña por el centralismo
burocrático de Castilla. Los tableros de «celotex» del *Segador* desaparecie-
ron, y tal vez fueron destruidos al desmantelar el pabellón. Miró pintó en
aquel año al menos otras diez obras sobre «celotex», material profusamente
empleado en el pabellón. Es extraño que Miró no haya intentado salvar o re-

cuperar *El segador*, ya que el resto de las obras expuestas en el pabellón fueron conservadas o recuperadas. (No sería imposible que el pintor hubiera reutilizado los tableros ya desmontados, aprovechando los restos para crear nuevas obras. Miró nunca se expresó en ese sentido). Lo que Miró consideraba una equivalencia del *Guernica* era *Naturaleza muerta con zapato viejo* (pág. 62), y no *El segador*. Según puede leerse en sus apuntes catalanes, Miró proyectaba pintar un gran cuadro trágico, que debería ser la réplica al *Guernica*, pero sin lo que Miró llamaba el «melodrama de Picasso». El cuadro nunca llegó a pintarse.

El *Autorretrato* de 1937 muestra a Miró «mirando las estrellas». Después vino la serie conocida bajo el nombre de *Constelaciones*. En Varengeville-sur-Mer, una especie de colonia de artistas en la Bretaña, donde poseía una casa el arquitecto norteamericano Paul Nelson, mecenas de Miró, el pintor acometió una nueva fase de su trabajo, inspirada en la música y en la naturaleza.

La escala de la evasión, 1939
La escala es un motivo recurrente en la obra de Miró. En aquellos días que precedieron a la Segunda Guerra Mundial, la escala puede interpretarse como metáfora de la búsqueda de una salida a los oprimentes acontecimientos que se avecinaban.

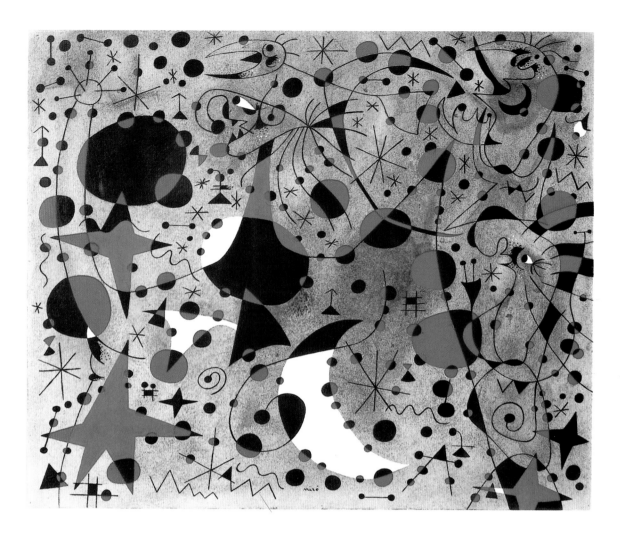

El canto del ruiseñor a medianoche y la lluvia matinal, 1940

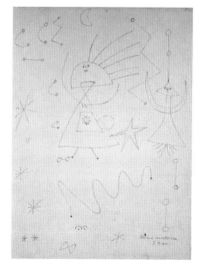

Pág. 68:
Pintura, 1943

Después de comenzar la guerra, surge una serie cerrada de cuadros, ***Constelaciones.*** Estrellas, lunas, soles y figuras combinados en una red «cósmica», estrechamente imbricada, de símbolos. Cuando una figura atraviesa una línea, cambia sistemáticamente de color: el rojo pasa a negro, y a la inversa. El resultado es la dinamización de formas. Miró encarecía con frecuencia el trabajo que le había dado encontrar el equilibrio en la composición.

André Breton, a propósito de ***Constelaciones:*** «Forman una unidad, y se diferencian como en química los elementos aromáticos o los cíclicos. Si se los observa en su evolución y como un todo, cada uno de ellos tiene la necesidad y el valor del elemento de una fórmula matemática. Finalmente dan un significado especial a la palabra ‹serie›, gracias a su sucesión ininterrumpida y ejemplar».

Boceto de: ***Constelaciones,*** 1940

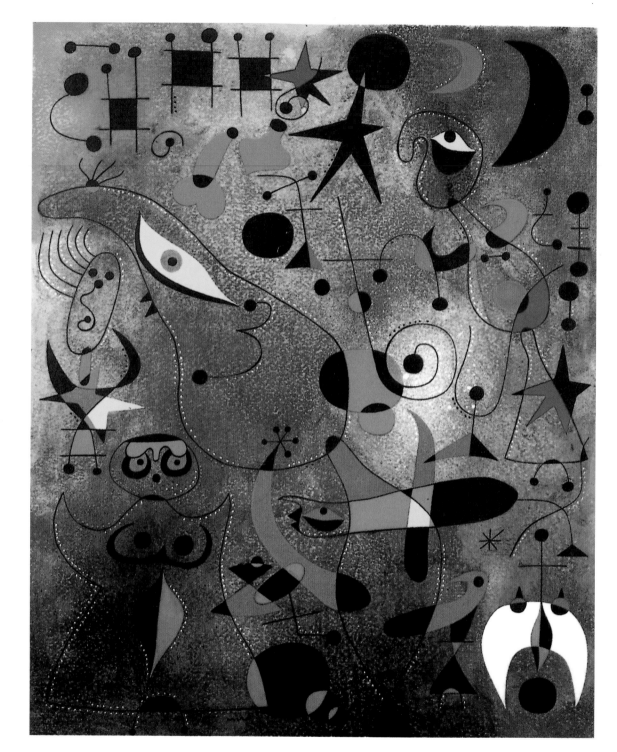

En una entrevista con James Johnson Sweeney, realizada en 1948, Miró recuerda: «Fue la época en la que estalló la guerra. Yo tenía necesidad de huir. Me refugié intencionadamente en mi interior. La noche, la música, las estrellas, comenzaron a jugar un papel importante en la búsqueda de nuevas ideas. La música siempre me ha entusiasmado, y ahora la música –especialmente la de Mozart y Bach– desempeñaba el papel que había jugado la poesía en los años veinte, cuando regresé a Mallorca después de la derrota de Francia. El material de los cuadros ganó también un nuevo significado. En las acuarelas rascaba el papel, para obtener una superficie áspera. Cuando pintaba aquella superficie irregular, surgían curiosas formas al azar. Tal vez mi aislamiento intencionado me había conducido a buscar nuevas ideas en los materiales. Primero en la serie sobre yute, de 1939 (págs. 66 y 67), después en la cerámica… Después de la serie en yute, comencé una serie de aguadas –una concepción totalmente distinta– que se expusieron en la galería Pierre Matisse de Nueva York, después de la guerra… Se basaban en la reflexión del agua. No son formas naturalistas, u objetivas, sino formas sugeridas por la reflexión. Mi objetivo era alcanzar el equilibrio en la composición. Fue un trabajo largo y difícil. Comencé sin una idea previa. Un par de formas que se ofrecían dieron lugar a otras que las compensaban, y que a su vez exigían otras. La cosa parecía no tener fin. Fue necesario más de un mes para acabar una sola aguada, ya que cada día añadía nuevas estrellas, puntitos, capas de veladura e innumerables manchas de color, con el fin de obtener definitivamente un equilibrio perfecto y complejo».[52]

Poco antes de que los alemanes invadieran Francia, Miró pudo huir y encontrar refugio en la relativa seguridad de su patria. En Montroig y Palma de Mallorca continuó pintado aguadas. Al acabar el décimo cuadro de la serie, en 1940, Miró le dio el título genérico de *Constelaciones*. Más tarde aumentó su similitud con planisferios. *El bello pájaro mostrando lo desconocido a una pareja de amantes*, de 1941, utiliza una filigrana de líneas para unir los puntos, que definen figuras extrañas y jocosas, emergidas del fondo. Las áreas delimitadas son lisas, en verde, amarillo, rojo y azul; pero domina el negro de los puntos y las líneas, que flotan sobre una superficie clara, trabajada con veladuras y arañazos para destacar la textura. Miró siguió haciendo uso del método surrealista de hacer emerger la imagen, aplicando bases «corroídas». Sin embargo es interesante el paso de la superficie acuática al cielo estrellado. Tal vez Miró había leido nuevamente a Walt Whitman, quien en su poesía «Biwak en el puerto de montaña» expresa el contraste entre la vista de los soldados acampados en el paisaje nocturno con el cielo sobre sus cabezas. «Y por encima de todo, el cielo –¡el cielo! Lejos, lejos, inalcanzable, evasivo, las estrellas eternas».

Cuando las 23 aguadas se expusieron en Nueva York, en 1945, eran los primeros cuadros europeos que llegaban a la ciudad norteamericana. Pese a su pequeño formato y a estar pintados sobre papel (entraron en Estados Unidos de contrabando, por valija diplomática), causaron un efecto impresionante en el público. En el prólogo del catálogo, André Breton llama la atención sobre la búsqueda de de la pureza indestructible a la que se entregó Miró durante los años amargos de la guerra. Fue como un agradecimiento del mundo artístico por el hecho de que alguien hubiera sido capaz de mantener viva la llama.

Las *Constelaciones* ejercieron una influencia permanente en la «New York School of Painting» y en la obra de artistas como Arshile Gorky y Jack-

Mujeres, pájaros, estrellas, 1942

Constelación: Despertar al amanecer, 1941

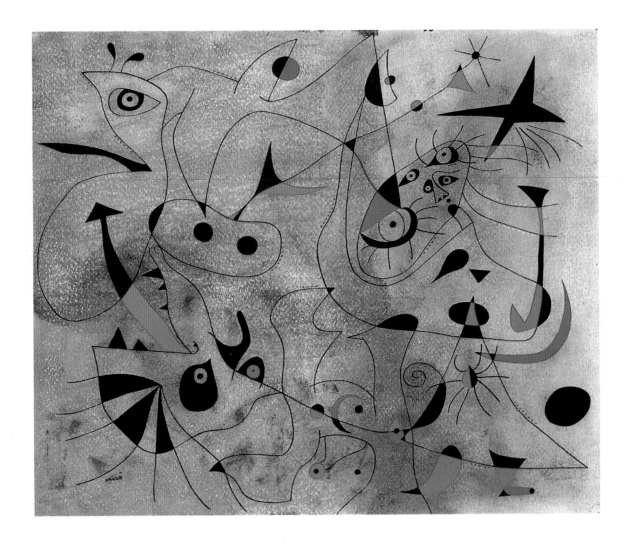

Constelación: El lucero del alba, 1940

Pág. 73, arriba:
La corrida, 1945

Pág. 73, abajo:
Mujeres y pájaros, 1946

son Pollock. La distribución «all over» de formas que hace Miró, la variedad de elementos recurrentes y la aplicación de los principios del dibujo casual comenzaron a poner pie en la pintura norteamericana. Los resultados fueron posteriormente retomados por Miró.

Naturalmente, la influencia ejercida por las *Constelaciones* no fue ajena al éxito de las grandes exposiciones individuales de Miró en el Museum of Modern Art de Nueva York, en el año 1941. Pese a la guerra, fue posible montar la exposición tomando en préstamo obras de colecciones privadas. El catálogo menciona pinturas, dibujos, *collages*, objetos, alfombras, un tapiz de pared y aguafuertes. También consigna las aportaciones de Miró al arte escénico y a la ilustración de libros, amén de sus grabados, exposiciones de sus obras y una bibliografía de artículos sobre el pintor. Aunque Miró no pudo viajar a Nueva York, había «llegado» allí.

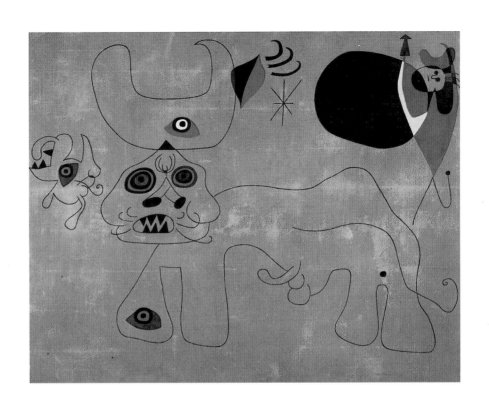

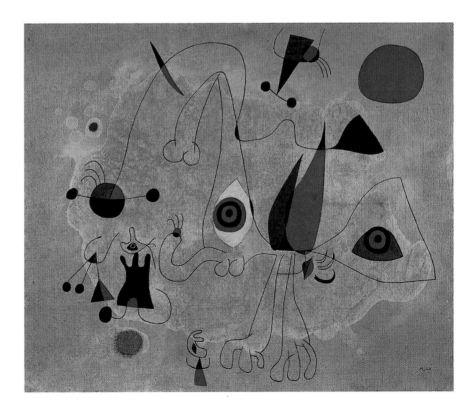

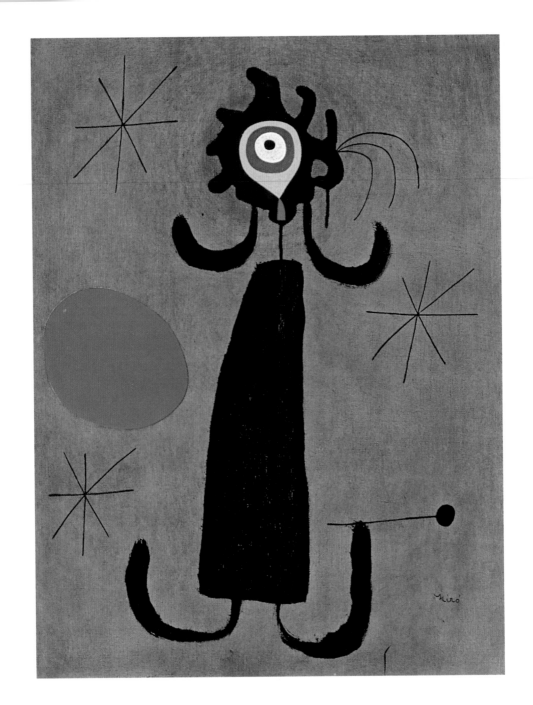

Mujer ante el sol, 1950

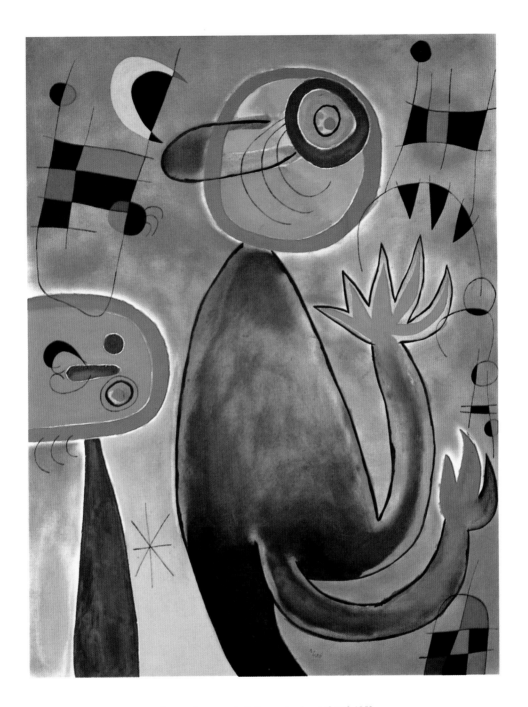

Las escalas en rueda de fuego atraviesan el azul, 1953

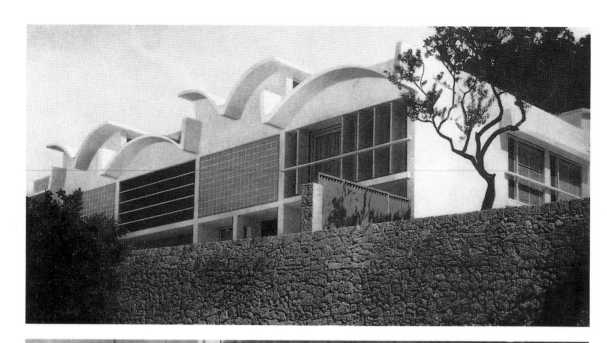

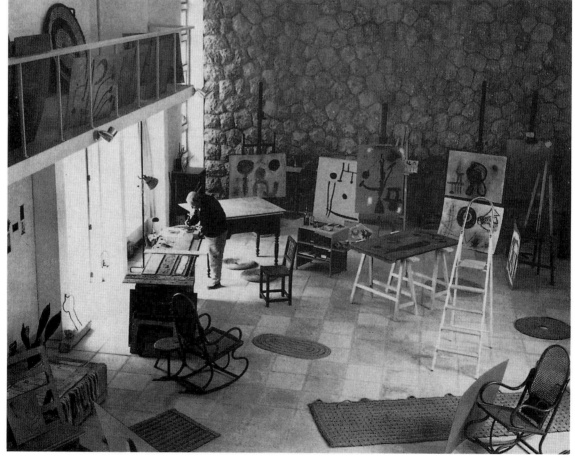

El sueño de un gran taller

Durante los años de la guerra, Miró había trabajado preferentemente sobre papel, ya que los materiales andaban escasos y además el papel era más fácil de transportar que los lienzos. Miró continuó registrando en su cuaderno de apuntes ideas de cuadros y otros trabajos, para que no se le olvidaran. Fueron cientos de bocetos. Muchas de esas ideas evitan la utilización de materiales tradicionales, como si la escasez lo hubiese estimulado a experimentar con materiales ásperos. Además de sus cuadros bidimensionales, elaboró objetos de cerámica («he tomado un ánfora de arcilla de Felanitx y le he colocado bultitos encima»), hierro de marcar («hago marcas en la piel de ovejas o de mulas, como hacían los indios»), y construcciones («mis esculturas podrían confundirse con elementos de la naturaleza, con árboles, rocas, raíces, montes, plantas, flores»).[53] Muchas de las ideas de su cuaderno apuntan al futuro, anticipan el desarrollo del «Land Art» y del «Pop Art». Pero los años de incertidumbre le habían planteado la duda de si viviría lo suficiente para realizar sus ideas. Necesitaba más espacio y una casa donde asentarse. Ya en 1938 había publicado un artículo en la revista «XXe Siècle», en el que manifestaba su deseo de acceder a un taller más grande:

«Mi sueño, caso de poder asentarme en algún lugar, es poseer un taller muy amplio, no por la claridad, la luz del norte, etc., eso no me importa nada, sino para tener sitio suficiente para los lienzos, ya que cuanto más trabajo, más quiero trabajar. Quiero hacer experimentos en alfarería, escultura, aguafuertes, tener una prensa, pasar lo más lejos posible las fronteras de la pintura, que en mi opinión tiene un objetivo demasiado estrecho. Con la pintura quiero acercarme a las masas, sobre las que nunca he cesado de reflexionar».[54]

Durante las tres últimas décadas de su vida, Miró llegaría a colmar ese deseo algo contradictorio de traspasar los límites de la pintura y al mismo tiempo aproximarse mediante ella a las masas. Aunque la pintura continuó siendo su medio de expresión, intensificó el trabajo con cerámica, gráfico y escultura. Al término de la Segunda Guerra Mundial, Miró no era un trágico superviviente en el umbral de la vejez, sino un hombre inquieto, abierto al experimento y a la ampliación de sus posibilidades artísticas. Por eso no es sorprendente que el fin de la guerra fuera un giro en su carrera. A los 52 años decidió que ya iba siendo hora de verle un provecho económico a su trabajo. Con un tono correcto, pero hablando con toda claridad, se dirigió a sus galeristas: «Lo que no puedo aceptar es seguir llevando la vida mediocre de un modesto caballero».[55] Miró había llegado a la conclusión de que tenía que exponer su arte y venderlo mejor. Necesitaba el éxito económico para llegar a poseer lo que él consideraba unas condiciones de trabajo adecuadas: un taller amplio, en el que poder pintar obras de amplia difusión.

En 1947, Miró viajó por primera vez a los Estados Unidos, amparado por un encargo de su galerista, Pierre Matisse: pintar un gran mural en el Terrace

Payés al claro de luna, 1968
La obra tardía de Miró se caracteriza por una coloración a partir de pocos colores puros. Novedosa es la fuerte intervención del negro.

El taller de Miró en Palma de Mallorca fue construido por el arquitecto Josep Lluis Sert. Desde diciembre de 1992 se encuentra allí un museo de Miró, en el que todo está como si Miró lo hubiese abandonado un momento antes.

Pág. 76 abajo:
Joan Miró en su taller, 1960.

Miró trabajando en la **Pared de la luna**, para el edificio de la UNESCO en París, hacia 1955.

Plaza Hotel de Cincinnati. Miró trabajó en esa obra, de 3 por 10 metros de superficie, a lo largo de nueve meses en Nueva York, donde fue presentada, para ser instalada definitivamente en el hotel. Durante su estancia en Nueva York, Miró se encontró a menudo con otros colegas en el exilio, sobre todo con Marcel Duchamp. Para realizar el mural, Miró utilizó el taller de un artista norteamericano llamado Carl Holty. Éste escribió más tarde un artículo sobre la creatividad artística, publicado en el «Bulletin of the Atomic Scientists». En dicho artículo habla también del trabajo de Miró en el mural. Holty estaba muy decepcionado de su encuentro con Miró, aunque después vio el asunto con más objetividad.

«Cuando el mural estaba casi concluido y fuimos a verlo al anochecer (Miró trabajaba con toda puntualidad y precisión, de forma que al llegar la noche interrumpía la actividad), yo mencioné algo relativo a las imágenes casuales de la imaginación que aparecen inevitablemente cuando uno tiene ante sí una imagen compleja. A Miró no le interesó eso en un principio ni quiso investigar las transformaciones obradas por la luz del día, que hace más claros los azules y más oscuros los tonos rojizos y amarillos, de forma que un cuadro llega a parecer un negativo de sí mismo. Me sorprendía que todo le pareciera igual, sobre todo cuando me contó que él había experimentado mucho con efectos visuales. Pero la gran sorpresa vino cuando señalé una gran forma blanca en la parte izquierda del cuadro y dije: ‹eso es un pez, ¿no es cierto?› —y él contestó, algo desconcertado: ‹para mí es una mujer›. ¿Cómo es posible que dos pintores que desde hace más de veinte años pintan cuadros abstractos (y yo había recibido mucha influencia de Miró) tuviesen opiniones tan diversas en un punto tan importante? ¿Cómo podríamos ahora reprender a los profanos por su estrechez de miras?

Cuando retiré un poco mi interpretación, que parecía ser la falsa, preguntando si tal vez estaba más interesado en el uso ornamental o decorativo de su lenguaje ‹privado›, él dijo que no, que no tenía el menor interés en la decoración o el ornamento, sino en la propia imagen. ¿Pero qué imagen? Miró no era estricto en la composición. Cuando añadía nuevos elementos, no cambiaba el resto del cuadro. Una tarde observó a unos niños lanzando cometas desde el tejado del taller. Los movimientos ondulados y serpenteantes de la cola de las cometas le inspiraron de tal manera, que casi sin pensarlo pintó líneas rítmicas en el cuadro, que ya estaba equilibrado y en parte pintado. Como el lienzo era mucho más ancho que alto, pintó las líneas horizontalmente en la esquina derecha inferior del cuadro, único lugar en el que había algo de sitio. Sin duda alguna, esas líneas horizontales, que corrían de izquierda a derecha, no eran precisamente una interpretación exacta del movimiento vertical de dichas líneas en el cielo.

La respuesta a ese hecho misterioso la dio tal vez otro artista que vio el cuadro cuando estuvo terminado. Dicho artista, que acaso había venido con prejuicios contra la obra de Miró, estaba conmovido cuando dijo: ‹No es cierto que él sea un decorador. Crea a partir de una riqueza visual y de un derroche de imaginación›. A esta circunstancia se debe el que Miró haya logrado un cuadro tan importante. Un cuadro repleto de riqueza y plenitud, un canto al color, la fantasía y el equilibrio. El resto, pez o mujer, era seguramente un asunto privado».[56]

La facultad del espectador para reaccionar directamente a la sensualidad de los cuadros de Miró es lo que determina su satisfacción. (Una satisfac-

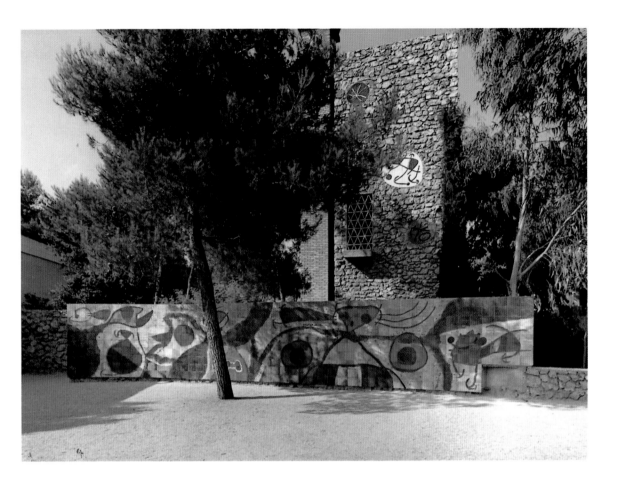

Para la Fundación Maeght en Saint-Paul-de-Vence, Miró realizó en 1968 una gran pared de cerámica, así como un laberinto escultórico.

«Me ha seducido la magnificencia de la cerámica: es como un chispazo. Y después, la lucha con los elementos: la tierra, el fuego… Soy de naturaleza marcadamente luchadora. Quien hace cerámica, tiene que dominar el fuego».
Joan Miró

ción que también depende, naturalmente, de que los cuadros se vean al natural en vez de una reproducción). Quien intente con demasiada insistencia comprender los cuadros del pintor, es probable que no los estime tanto. Por otra parte, a quien esté familiarizado con su obra, le resultará difícil entusiasmarse con cada nueva imagen de un repertorio formal que se repite. El crítico de arte Clement Greenberg, que conoció a Miró durante la estancia de éste en Nueva York, tenía reticencias contra su obra, en su opinión muy disminuida por sus cualidades decorativas. Con todo, Miró le había dado al mundo una lección «de color», como afirmó el crítico. Greenberg decidió que este arte se encontraba en el campo de lo grotesco, tal cual había sido definido en el siglo XIX por el teórico del arte John Ruskin: «Compuesto de dos elementos, el uno ridículo, el otro horroroso». Greenberg va aún más lejos, incluyendo la obra de Miró en lo ridículamente grotesco de Ruskin, ya que la encuentra más humorística que horrorosa.[57] Y dado que Miró continuaba su relación lúdica con el arte, era difícil para algunos intelectuales seguir con beneplácito su reacción positiva inicial. Sin embargo los artistas norteamericanos reaccionaron rápidamente a las técnicas innovadoras de Miró, quien parece haber ejercido una mayor influencia que Picasso en la pintura norteamericana de la posguerra.[58]

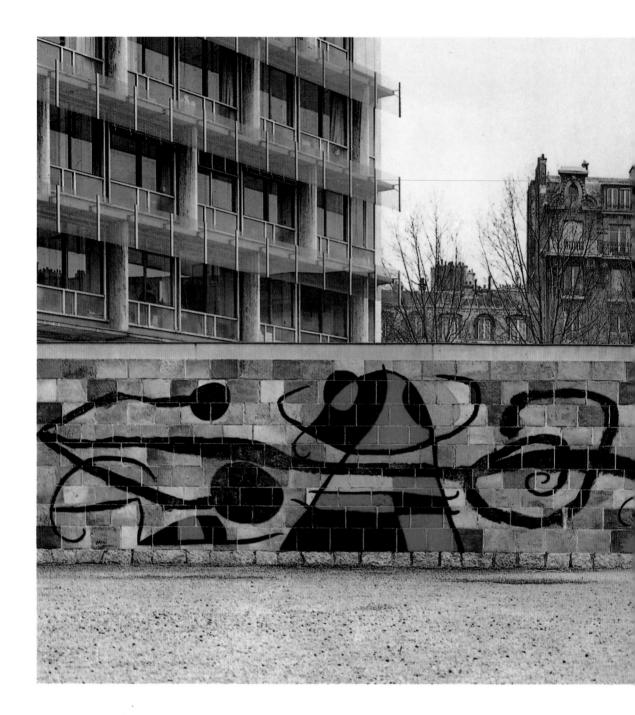

La pared del sol, 1955–1958

Al inicio de los años cincuenta, Miró tuvo ocasión, junto a su amigo Artigas, de sondear las posibilidades de la cerámica en su obra artística. En 1955, recibió de la UNESCO el encargo de diseñar dos paredes exteriores en el nuevo edificio de la organización, en París. En contraste con la arquitectura de hormigón del edificio, Miró realizó dos murales cerámicos de intensa coloración. Una pared (arriba) la dedicó al sol, y la otra a la luna (pág. 78).

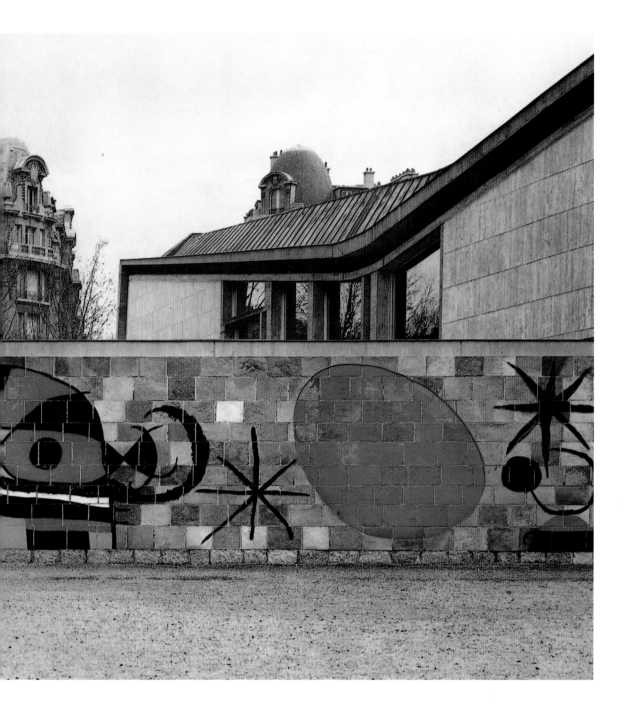

«Así me vino la idea de poner un círculo rojo intenso en el muro grande, en contraste con las enormes paredes de hormigón. La correspondencia en el muro pequeño debía ser una luna azul, determinada por una superficie más limitada e íntima. Ambas formas quise desta- carlas mediante colores fuertes y nervaduras plásticas. Buscaba una expresión vigorosa para el muro grande, y otra más poética para el pequeño».
Joan Miró

Otro hotel, el Stanhope de Nueva York, utilizó un cuadro de Miró para imprimirlo en los vasos, ceniceros y posavasos. Los dibujos sencillos, colores fuertes y líneas negras se prestaban bien a ese tipo de reproducción. Esta cualidad –para algunos expresividad directa, para otros mera decoración– predestinó a Miró a convertirse en un artista ideal para los espacios públicos. Además de pinturas murales, se le encargaron también murales de cerámica para determinados edificios. Durante la guerra, Miró había iniciado una colaboración con su viejo amigo y colega de estudios Josep Llorens Artigas, quien entretanto se había convertido en un maestro de la cerámica. Artigas pudo mostrar a Miró la forma de conseguir un tono de color y una forma determinados en un medio que le era familiar. Y como Miró trabajaba mano a mano con él (lo mismo que con todos los técnicos que lo asistieron, ya fueran impresores, tejedores o alfareros), acabó aprendiendo mucho sobre cerámica. El barro era importante para él, ya que estaba muy difundido en el arte popular, por ejemplo en la fabricación de las pequeñas flautas mallorquinas, cuyas formas extrañas influyeron en las criaturas pintadas y formadas por Miró. Pero ese material era también importante porque se componía de tierra, y no pertenecía a un siglo determinado. Mientras trabajaba con Artigas en una serie de objetos, recibió el encargo de componer dos paredes al aire libre en el edificio de la Unesco, en París (pág. 80/81). Viendo ahí la oportunidad de rehuir los objetos convencionales y de integrar la cerámica en un ambicioso proyecto pictórico, Miró eligió el sol y la luna como tema de su trabajo. El proyecto lo elaboró en colaboración con Artigas y el hijo de éste. Se inspiró en las cuevas rupestres de Altamira, en la pared rugosa de una iglesia románica en Cataluña y en el Parque Güell de Barcelona, con sus mosaicos de soles y galaxias de lunas.

Las paredes tenían 15 y 7,5 metros longitud, por tres de altura. Hubo que fabricar cientos de azulejos en perfecta relación, para cubrir la superficie. Un primer intento de colocar azulejos de formas geométricas fracasó. Miró escribió: «La broma nos ha costado 4000 kilos de barro, 250 kilos de fritas y 10 toneladas de madera, por no hablar del trabajo y el tiempo perdidos». El segundo intento, con cuadrados irregulares, dio resultado, proporcionando de este modo el fondo sobre el que Miró pudo realizar su obra. Lo hizo «a ciegas», ya que los colores aparecían después de cocido el barro. Como algunas formas había que lograrlas de un solo intento, Miró pintaba con una escoba de hojas de palma. En junio/julio de 1958 escribe: «Artigas se quedó paralizado al ver cómo yo agarraba la escoba y comenzaba a pintar motivos de 5 a 6 metros de longitud, con el riesgo de destruir el trabajo de meses enteros. El último cocido del barro tuvo lugar en 29 de mayo de 1958. Le había precedido otros treinta y cuatro. Habíamos empleado 25 toneladas de madera, 4000 kilos de barro, 200 de esmalte y 30 de pintura. Hasta entonces habíamos colocado la obra en piezas sobre el suelo, sin tener la oportunidad de retroceder un poco para verla en su totalidad. Por eso estábamos impacientes por que levantaran las dos paredes y pudiéramos verlas bajo la luz para la que fueron hechas».[59]

La *Pared del sol* (pág. 80/81) y la más pequeña e íntima *Pared de la luna* (pág. 78) fueron muy alabadas por público y crítica. Los colores, líneas, la luna y el sol de Miró aparecieron en la parisina Place de Fontenoy e impresionaron a los transeúntes, entendieran o no de arte. El perfeccionismo de Miró y Artigas en los finos detalles, irregularidades y texturas de la pared merecie-

Su Majestad, 1967/68

Muchacha huyendo, 1968

Mujer con pájaro, 1967

Con frecuencia Miró realizaba sus esculturas
a partir de objetos y materiales encontrados.
Con dichas partes componía modelos que des-
pués fundía en bronce, para pintarlos final-
mente con colores intensos: una serie de obras
surgidas a finales de los sesenta, se asemejan
a pequeños personajes del pop.

Las esculturas de bronce, como esta *Mujer insecto*, evocan a veces la obra de otro escultor más viejo que Miró, Alberto Giacometti. Pero otras parecen haber salido de los cuadros de Miró.

Figura, 1970

ron la pena. En aquel mismo año, Miró fue galardonado con el «Guggen-heim International Award», que le entregó el presidente Eisenhower en mayo de 1959. Lo que había comenzado como una aventura experimental, terminó como un éxito estelar. En los años cincuenta, Miró adquirió una casa y una finca en Mallorca, donde había pasado algunos años de la guerra con los parientes de su mujer. Encargó a un amigo, el arquitecto Josep Lluis Sert, la construcción del gran taller que tanto había deseado. El traslado al nuevo taller, en 1956, marcó el inicio de una nueva etapa: Miró consolidó sus dotes, revisó sus ideas y destruyó o repintó aquellos cuadros que no quería conservar. El nuevo y bello taller le abrió nuevas posibilidades, y pudo así proseguir su trabajo con la disciplina que le era proverbial. Viajó a París, trabajó con Artigas en proyectos de cerámica, marchó a Saint-Paul-de-Vence y Barcelona, para hacer series de grabados. El grabado era importante para Miró, ya que era más barato que la pintura y además era un arte independiente del

Arriba, izquierda:
Constelación, 1971

Arriba, derecha:
Mujer insecto, 1968

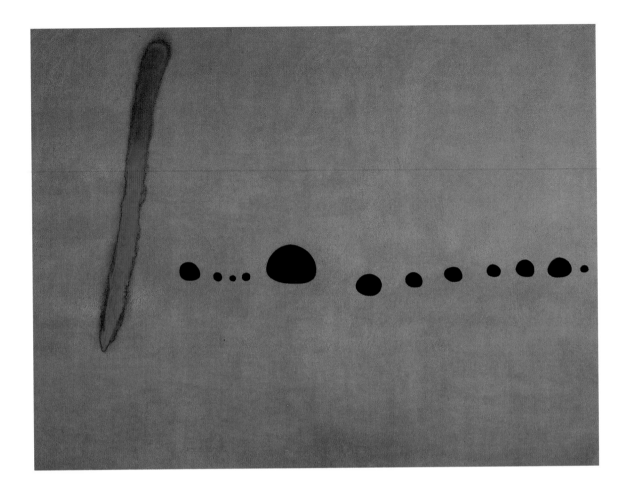

ámbito de los museos, pudiendo llegar a la «gran masa». También comenzó
a hacer esculturas grandes, que en parte fueron fundidas en bronce en talle-
res de París o Barcelona. La escultura ha retornado siempre a Miró a las «co-
sas» en sí, retornado a las briznas de hierba, los insectos, las rocas, los jue-
gos y los objetos casuales, que siempre coleccionaba porque le parecían im-
portantes. Miró hacía modelos para sus esculturas con materiales encontra-
dos, ya fueran elaborados por la mano del hombre, como un sombrero encon-
trado en la playa, o de procedencia natural, como un guijarro. A partir de
1953, el hijo de Artigas asumió la tarea de convertir los modelos en escultu-
ras de barro. Miró hizo a veces algunos cambios. Además de tales objetos ce-
rámicos, diseñó también esculturas de bronce, que fueron fundidas a partir
de formas modeladas en barro. Otros trabajos fueron sacados directamente
de objetos construidos. Las figuras de bronce estaban en ocasiones pintadas.
Normalmente no tenían pedestal, o solamente uno muy pequeño, para elevar
un poco las figuras sobre el nivel del observador.

Las esculturas de Miró tienen muchas caras: a finales de los sesenta creó
un gran número de esculturas sorprendentemente nuevas, cuya mezcla jovial
de objetos y colores chillones lo convirtió en una personalidad del mundo
pop: *Muchacha huyendo*, de 1968 (pág. 83), *Mujer con pájaro*, de 1967

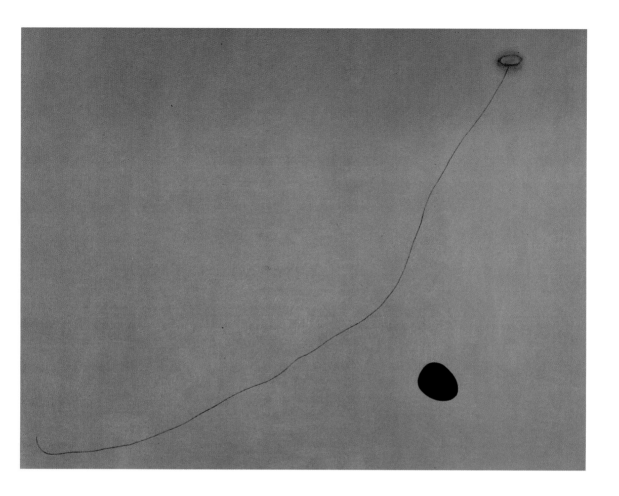

(pág. 83), o *Su Majestad*, de 1967/68 (pág. 82), no parecen obras de un hombre de 75 años. Otras piezas como *Mujer insecto*, de 1968 (pág. 85), con su superficie áspera y su verticalidad, se remiten a la obra de un artista más viejo, Alberto Giacometti. *El pájaro del sol* y *El pájaro de la luna*, de 1966, o *Figura*, de 1974, aparecen como homenaje monumental al arte popular mallorquino, especialmente a las pequeñas flautas pintadas a mano, los «siurells», que Miró coleccionaba desde los años veinte.[60] Y por supuesto, algunas obras como *Figura*, de 1970 (pág. 84), o *Constelación*, de 1971 (pág. 85), parecen recién salidas de un cuadro de Miró. El parque de esculturas de Miró en Saint-Paul-de-Vence es el mejor lugar para ver las tres esculturas: al aire libre. Miró dijo en 1962: «Toda buena escultura debería estar al aire libre. El sol, el aire, la lluvia, incluso el polvo la favorecen. Yo suelo colocar también mis cuadros al aire libre, para juzgarlos y para ver si resisten lo suficiente».[61]

En los primeros años de la década de los sesenta, los cuadros de Miró volvieron a despoblarse, recordando a los de 1925, cuando pintaba cuadros casi monocromos con unos pocos acentos enfáticos. Los cuadros del tríptico *Azul II–III* (págs. 86 y 87) muestran tanto contornos definidos como formas confusas negras y rojas sobre un fondo azul claro. El observador está tentado de

Azul III, 1961
Refiriéndose a estos trabajos, Miró dijo: «Para mí es importante conseguir la máxima intensidad con el mínimo esfuerzo. Por eso el vacío ocupa un papel cada vez más relevante en mis cuadros».

El ala de la alondra, orlada de azul de oro, retorna al corazón de la amapola,
que duerme sobre la pradera de diamantes, 1967

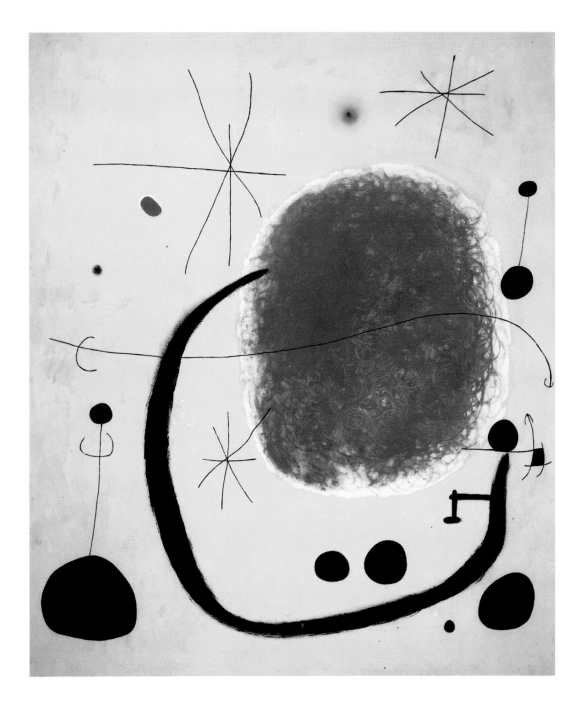

El oro del azul, 1967

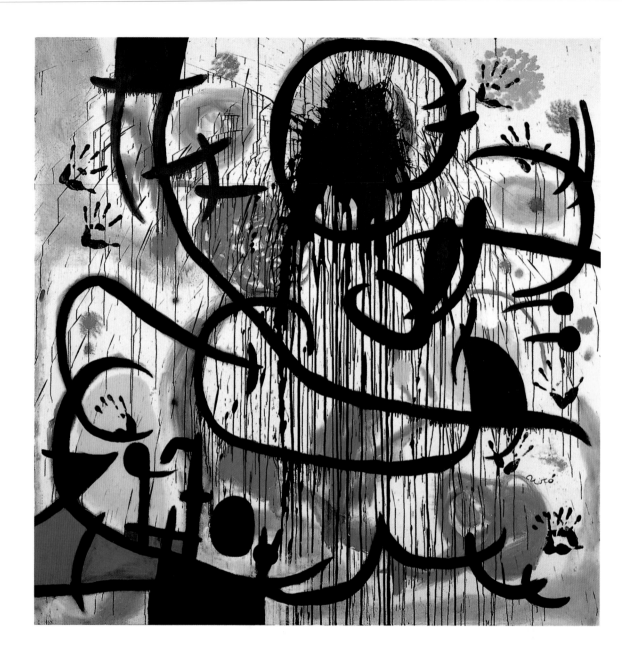

Mayo de 1968, 1973
El cuadro parece una alusión póstuma a los
disturbios estudiantiles de París, en mayo de
1968. Los restos de la bolsa de pintura que ha
reventado, las huellas de las manos de Miró y
la sorprendente coloración, difícilmente hacen
suponer que el pintor tenía 80 años cuando
pintó el cuadro.

ver los tres lienzos como una aparición y desaparición de la barra roja, al es-
tilo de un OVNI. Tiempo, espacio, órbitas, pero también microcosmos inac-
cesibles al ojo sirven de interpretación.

Miró pintó tres cuadros, vendidos separadamente, bajo la impresión de su
segunda estancia en Norteamérica. Los *Action Paintings* de Jackson Pollock
y el expresionismo abstracto de Robert Motherwell y Marc Rothko le causa-
ron un permanente impresión. Sin embargo, las formas de Miró no son figu-
ras abstractas, ni siquiera en su mayor reducción. Permanecen fieles a la na-
turaleza, habiendo sido inspiradas por ella.

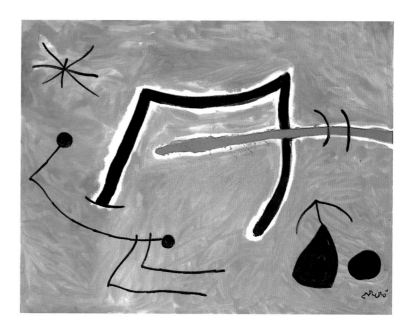

Figuras, pájaros, estrella, 1978
Miró muestra aquí, resumidos, los elementos que caracterizan a muchos de sus cuadros. En su obra tardía alcanza una nueva calidad del mundo pictórico, muy distante de las joviales criaturas de años anteriores.

Más de diez años después, en 1973, Miró pintó *Mayo de 1968* (pág. 90), una reacción algo tardía a las revueltas estudiantiles en París. El cuadro relaciona también los gestos espontáneos con los signos encontrados, de forma que podría pensarse que fue pintado en los años ochenta. Pero casi simultáneamente apareció *Mujer con tres pelos, rodeada de pájaros en la noche,* que nos remite al vocabulario de Miró de los años veinte y treinta, si bien la falda de la mujer lleva un estampado regular, lo cual solamente puede ser un diseño moderno. Miró era flexible en su lenguaje pictórico, se adelantó a su tiempo en busca de impulsos e inspiraciones adecuados.

En sus 90 años de vida, Miró produjo una obra de proporciones deslumbrantes: al menos 2000 óleos, 500 esculturas, 400 piezas cerámicas y 5000 dibujos y *collages.* Mediante la litografía, el aguafuerte y otras técnicas del grabado, creó otros 3500 cuadros, que en su mayoría se reprodujeron en tiradas de cincuenta a setenta y cinco ejemplares. Y todos ellos contienen algo de su patria catalana, que con el tiempo encontró expresión en el lenguaje nacido de ella. Miró escribió en 1936: «Mis contemporáneos saben lo que hay que luchar hoy día cuando se es pobre. Eso se acaba cuando su cuenta se pone bien. Comparados con esa gente, que comienza su vergonzosa decadencia a los treinta años, admiro a artistas como Bonnard o Maillol. Estos lucharán hasta el último aliento. Cada nuevo año de madurez es para ellos un nuevo nacimiento. Los grandes crecen y se desarrollan a cualquier edad».[62] Obviamente Miró se había autodisciplinado de tal manera, que se convirtió en uno de esos artistas: luchaba, aprendía, evolucionaba mientras vivía, sin traicionar su propio estilo. Creó un arte fresco y vital hasta una edad avanzada, sin preocuparle el espíritu de los tiempos. El rótulo del tren que Miró encontró en una tienda y que tenía colgado en la puerta de su estudio parisino, porque tanto le gustaba, parecía hacer sido estampado para él: «ESTE TREN NO PARA».

Joan Miró 1893–1983: Su vida y su obra

1893 20 de abril: Joan Miró Ferra nace en Barcelona. Su padre es relojero y orfebre y su madre hija de un carpintero.

1897 2 de mayo: Nace Dolores, la única hermana de Joan Miró.

1900 Miró es escolarizado y tiene las primeras clases de dibujo. El verano lo pasa con los abuelos paternos en Cornudella (provincia de Tarragona) y con la abuela materna en Mallorca.

1907 Su padre lo convence para que estudie comercio, aunque también asiste a clase en la famosa academia de arte La Escuela de la Lonja, siendo sus maestros el pintor paisajista Modesto Urgell Inglada y José Pasco Merisa, profesor de artes aplicadas.

1910–11 Trabaja como contable para una empresa metalúrgica y química. Dolencias y problemas de salud hacen ver al padre que Joan no está hecho para labores administrativas. La familia adquiere una masía en Montroig (provincia de Tarragona).

1912 Barcelona, 20 de abril a 10 de mayo: Miró va a ver una exposición de pintores cubistas en la Galería Dalmau, en la que exponen Duchamp, Gleizes, Gris, Laurencin, Le Fauconnier, Léger y Metzinger.
Estudia con Frances D'A. Galí hasta 1915 y conoce allí a Josep Llorens Artigas, Enric C. Ricart Nin y Josep F. Ràfols Fontanals, a los que lo unirá una amistad de por vida.

1913 Hasta 1918 está matriculado para dibujo en el «Cercle Artístic de Sant Lluc», en cuyo círculo expone tres cuadros.

1914 Alquila un estudio de pintor juntamente con Ricart.

1915 Servicio militar durante los meses de octubre a diciembre hasta 1917.

1916 Conoce al marchante de arte Josep Dalmau.

1917 Dalmau organiza exposiciones de Miró y Picabia.
Durante su último plazo del servicio militar lee la poesía de Guillaume Apollinaire.

1918 Expone por primera vez en solitario en la Galería Dalmau con 64 cuadros y dibujos y funda la «Agrupació Courbet».

1920 Primeros de marzo: primer viaje de Miró a París, donde visita museos y va a ver el taller de Picasso. Dibuja en la Academia Chaumière y participa en el festival de arte dada en la Salle Gaveau.
Tres cuadros suyos se exhiben en la exposición de Dalmau «Arte Francés de Vanguardia», al lado de cuadros, entre otros, de Picasso, Severini, Signac, Metzinger, Laurencin, Matisse, Gris, Braque, Cross, Dufy y Van Dongen.
En la exposición catalana de París se muestran dos cuadros suyos.

1921 Viaja a París por segunda vez, pintando allí en el estudio del escultor Pablo Gargallo, en la Rue Blomet 45, teniendo como vecino a André Masson.
El galerista Dalmau organiza la primera exposición de París dedicada a Miró.

1922 *La masía* se expone en el salón de otoño.

1924 Miró conoce a Paul Eluard, André Breton y Louis Aragon. Se hace público el primer manifiesto surrealista.

1925 Primera exposición de su obra en la Galería Pierre. Le impresionan los trabajos de Paul Klee que ve en una exposición de París.
En noviembre participa en la exposición de la Galería Pierre titulada «La Peinture Surréaliste», y es invitado por St. Pol Roux al banquete de los surrealistas.

Miró cuando tenía año y medio

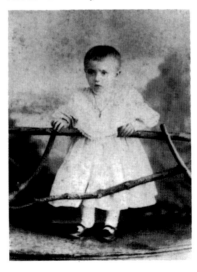

1926 Max Ernst y Miró trabajan en los decorados de «Romeo y Julieta» interpretados por el Ballet Ruso dirigido por Sergei Diaghilev.
Muere el padre de Miró en Montroig.
Dos de sus cuadros se exponen en la «Exhibition of International Modern Art» de Brooklyn, Nueva York.

1927 Miró se mueve en torno a la Cité des Fusains, donde viven, entre otros, Max Ernst, Hans Arp y Pierre Bonnard.

1928 Viaja a Bélgica y Holanda, y va por primera vez a Madrid.
En París se encuentra con Alexander Calder.

1929 En octubre se casa con Pilar Juncosa en Palma de Mallorca.
En noviembre regresa a París y se instala en la Rue François Mouthon.

1930 Varias exposiciones en París. Participa en «La Peinture au défi» de la Galería Goemans.
En Barcelona nace Dolores, su única hija. Primera exposición exclusiva en los EE UU., en la Valentine Gallery de Nueva York.
Toma parte en la exposición de cuadros de Masson, Ernst, Man Ray en el estreno de «L'Age d'Or» de Luis Buñuel en París, cuyos cuadros sufren un atentado por parte de manifestantes de derechas.
Primeras litografías hechas para «L'arbre des voyageurs» de Tzara. Conoce en ese año al galerista Pierre Matisse.

1932 Miró se instala en su casa natal, en cuyo piso superior vive y trabaja. En ella realiza los trajes, los decorados y demás atavíos para «Juegos infantiles», un montaje del Ballet Ruso en Montecarlo.

1933 Conoce a Vasili Kandinsky.

1936 Estalla la Guerra Civil en España, acontecimiento que lo sorprende durante su visita a Londres y París, a donde tiene que seguirle su familia en diciembre.

1937 Pinta *El segador* (hoy desaparecido) para el pabellón español de la Exposición Mundial de París.
Visita Londres.
Miró y su hija Dolores posan de noviembre a enero para un retrato de Balthus.
Shuzo Takiguchi publica en japonés la primera monografía hecha sobre Miró.

1938 Como no puede regresar a Montroig, pasa el verano en Varengeville-sur-Mer, en Normandía, en la casa que el arquitecto Paul Nelson pone a su disposición. Pinta un fresco en la pared de la sala de estar que titula *Nacimiento del delfín*.

1939 París, enero: las tropas de Franco toman Barcelona.
Miró alquila la villa «Clos des Sansonnets» en Varengeville.

Miró con un Objet Trouvé, Montroig, 1954

1940 Amistad con Georges Braque. Inicia la serie *Constelaciones.*

1941 El Museum of Modern Art, de Nueva York, presenta la primea gran visión retrospectiva suya, con organización y catálogo de James Johnson Sweeney.

1944 Muere la madre de Miró. Realiza con Llorens Artigas sus primeros trabajos en cerámica e inicia sus primeras esculturas en bronce.

1946 Junto con Dalí, Gris y Picasso, exposición «Cuatro españoles» organizada por el Institute of Contemporary Art, de Boston.

1947 Visita por primera vez los EE. UU. para realizar un mural en el Cincinnati Terrace Plaza Hotel, para el que trabaja durante nueve meses en el estudio de Carl Holty en Nueva York. Thomas Bouchard lo filma pintando. Conoce a Clement Greenberg y Jackson Pollock. Se le pide que ilustre «A toute épreuve», de Paul Eluard e ilustra «Antitête» de Tristan Tzara.

1950 Por encargo de Walter Gropius pinta el mural del comedor del Harkness Graduate Center de la Harvard University, de Cambridge.

1952 Miró visita París y ve una exposición de Jackson Pollock. Retrospectiva en la Kunsthalle Basel, Basilea.

1953 Comienza a trabajar en una gran serie de obras en cerámica, con Llorens Artigas, en Gallifa.

1954 Bienal de Venecia, donde consigue el Gran Premio de gráfica.

1955 Invitación para decorar dos paredes de la sede de la UNESCO en París. Su obra aparece en la documenta I de Kassel.

1956 Miró se traslada a Palma de Mallorca a la mansión que su amigo, el arquitecto Josep Lluis Sert, ha diseñado para él. Vende su casa natal de Barcelona. Inicia la decoración de las dos paredes de la UNESCO.

1957 Miró viaja hasta Altamira para ver las pinturas rupestres en compañía de su amigo Artigas.
Inicia con Jacques Dupin la preparación de una gran monografía.

1958 Termina la decoración de las paredes de la UNESCO.

1959 Retrospectiva en Nueva York que pasa después a Los Angeles. Realiza su segundo viaje a Norteamérica.
Participa en la documenta II de Kassel.
Por su trabajo en la UNESCO recibe el premio Guggenheim.

1960 Artigas y Miró trabajan en un mural de cerámica que sustituirá al mural del Harvard Harkness Center. Aquél se expone en Barcelona, París y Nueva York antes de ser instalado definitivamente en 1961.

1964 Con esculturas y un laberinto de Miró se inaugura la Fondation Maeght, en Saint-Paul-de-Vence.
Realiza, junto con Artigas, un mural de cerámica para la Ecole Supérieure de Sciences économiques de St. Gallen, en Suiza.
Participa en la documenta III de Kassel.

1966 Artigas y Miró construyen una escultura cerámica para colocar bajo el agua en una gruta de Juan-les-Pins, con el título *Venus Marina.*
Retrospectiva de su obra en el Museo Nacional de Arte Moderno de Tokio, que se expone también en Kyoto. Primer viaje a Japón.
Realización de su primer gran escultura en bronce.

1968 Doctor honoris causa por la Harvard University. Quinto y último viaje a los EE. UU.

1970 Gran mural de cerámica, en colaboración con Artigas, para el aeropuerto de Barcelona.
Tres murales cerámicos monumentales y jardines acuáticos para el pabellón de cristal de la Exposición Universal de Osaka.

1975 Apertura inoficial de la Fundació Miró en el Centre d'Estudis d'Art Contemporani de Barcelona.
Muere Franco.

1976 Inauguración oficial de la Fundació Miró. Diseño del pavimento del «Pla de Os»; mural de cerámica para los laboratorios IBM de Barcelona.
Mural cerámico para el Wilhelm-Hack-Museum de Ludwigshafen.

1978 La pieza de teatro catalana «Mori el Merma» es representada en varias capitales europeas.

Miró, proyectando un friso, hacia 1958

Retrospectivas en el Museo Español de Arte Contemporáneo de Madrid y en Sa Llotja de Mallorca.
Retrospectiva en Madrid de su obra gráfica.
Dos exposiciones en París de sus dibujos y esculturas. Escultura gigante para la Esplanade de La Défense de París.

1980 Exposición «Joan Miró: The Development of a Sign Language» en la Washington University Gallery of Art de St. Louis (presentada también en Chicago).
Retrospectivas de su obra en el Joseph Hirshhorn Museum and Sculpture Garden de Washington DC (presentadas también en Buffalo, NY) y en el Museo de Arte Moderno de México City, pasando luego a Caracas. Mural de cerámica para el Palacio de Congresos y Exposiciones de Madrid.

1981 Inauguración de la escultura gigante *Miss Chicago* en Chicago. Vestuario y decorados para el ballet «Miró l'Uccello Luce» de Venecia.
Inauguración de dos esculturas gigantes en Palma de Mallorca.

1982 Inauguración de la escultura gigante *Personnage et Oiseaux* en Houston. Retrospectiva de su obra en la Fundació Miró de Barcelona. Inauguración de la escultura gigante *Dona i Ocell* (mujer y pájaro) en un parque de Barcelona.

1983 Inauguración de la escultura monumental en el patio de la Generalitat de Barcelona. El 25 de diciembre, Miró muere en Palma de Mallorca y es inhumado solemnemente en el panteón familiar del cementerio de Montjuic de Barcelona.

1992 Diciembre. Inauguración del Museo Miró en Palma, construido por Josep Lluis Sert.

Indice de ilustraciones

44
Bañista, 1925
Baigneuse
Oleo sobre lienzo, 73 x 92 cm
París, Musée National d'Art Moderne,
Centre Georges Pompidou

45
Foto – Este es el color de mis sueños, 1925
Photo – ceci est la couleur de mes rêves
Oleo sobre lienzo,
96,5 x 129,5 cm
Colección privada

46
Figura arrojando una piedra a un ave, 1926
Personnage lançant une pierre à un oiseau
Oleo sobre lienzo, 73 x 92 cm
Nueva York, Collection, The Museum of Modern Art,
Purchase

47
Perro ladrando a la luna, 1926
Chien aboyant à la lune
Oleo sobre lienzo, 73 x 92 cm
Filadelfia (PA), The Philadelphia Museum of Art,
A.E. Gallatin Collection

48 arriba
Hans Arp
Cabeza estable, 1926
Stabiler Kopf
Madera pintada, 61 cm de altura
Bruselas, Colección P. Janlet

49
Paisaje (La liebre), 1927
Paysage (Le lièvre)
Oleo sobre lienzo, 130 x 195 cm
Nueva York, The Solomon R. Guggenheim
Foundation

50 izquierda
Hendrick Martensz Sorgh
Hombre tocando el laúd, 1661
Oleo sobre madera,
51,5 x 38,5 cm
Amsterdam, Rijksmuseum

50 derecha
Interior holandés I, 1928
Intérieur hollandais I
Oleo sobre lienzo, 92 x 73 cm
Nueva York, Collection, The Museum of Modern Art,
Mrs. Simon Guggenheim Fund

51 arriba a la izquierda
Interior holandés II, 1928
Intérieur hollandais II
Oleo sobre lienzo, 92 x 73 cm
Nueva York, Collection, The Museum of Modern Art,
Peggy Guggenheim Collection, Venice

51 arriba a la derecha
Jan Steen
La lección de baile del gato
Madera, 68,5 x 59 cm
Amsterdam, Rijksmuseum

51 abajo
Bocetos de: Interior holandés II, 1928
Etudes pour: Intérieur hollandais II
Lápiz, 21,8 x 16,8 cm
Barcelona, Fundació Joan Miró

52 arriba
La reina Luisa de Prusia, 1929
La reine Louise de Prusse
Oleo sobre lienzo, 82,4 x 101 cm
Dallas (TX), Algur H. Meadows Collection, Meadows
Museum, Southern Methodist University

52 izquierda
Boceto de Miró en un anuncio publicitario, 1929
Lápiz

52 abajo
Bocetos de: La reina Luisa de Prusia, 1929
Etudes pour: La reine Louise de Prusse
Lápiz
Barcelona, Fundació Joan Miró

53
Retrato de Mrs. Mills en el año 1750 (según
Constable), 1929
Portrait de Mrs. Mills en 1750 (d'après Constable)
Oleo sobre lienzo, 116,7 x 89,6 cm
Nueva York, Collection, The Museum of Modern Art,
James Thrall Soby Bequest

54
Cifras y constelaciones enamoradas de una
mujer, 1941
Chiffres et constellations amoureux d'une femme
Aguada y color a la trementina sobre papel,
46 x 38 cm
Chicago (IL), The Art Institute of Chicago.
All Rights Reserved

56
Pintura, 1933
Peinture
Oleo sobre lienzo, 130,4 x 162,5 cm
Barcelona, Fundació Joan Miró

57 arriba
Composición, 1933
Composition
Oleo sobre lienzo, 130 x 162 cm
Berna, Kunstmuseum Bern

57 abajo
Pintura, 1933
Peinture
Oleo sobre lienzo, 130 x 162 cm
Praga, Národni Galeri

58
Pintura-collage, 1934
Peinture-collage
Collage sobre papel de lija, 37 x 24 cm
Filadelfia (PA), Philadelphia Museum of Art,
E.A. Gallatin Collection

59
Golondrina/Amor, 1934
Hirondelle/Amour
Oleo sobre lienzo, 199,3 x 247,6 cm
Nueva York, Collection, The Museum of Modern Art,
donación de Nelson A. Rockefeller

60
Cuerda y personas I, 1935
Corde et personnages I
Oleo y cuerda sobre cartón pegado a tabla,
104,7 x 74,6 cm
Nueva York, Collection. The Museum of Modern Art,
donación de la Pierre Matisse Gallery

61
Pintura, 1950
Peinture
Oleo, cuerdas y Case-Arti sobre lienzo, 99 x 76 cm
Eindhoven, Stedelijk Van Abbe Museum

62
Naturaleza muerta con zapato viejo, 1937
Nature morte au vieux soulier
Oleo sobre lienzo, 81,3 x 116,8 cm
Nueva York, Collection, The Museum of Modern Art,
donación de James Thrall Soby

63
Hombre y mujer ante un montón de excrementos, 1936
Homme et femme devant un tas d'excréments
Oleo sobre cobre, 23,2 x 32 cm
Barcelona, Fundació Joan Miró

64 izquierda
El segador, 1937
Le faucheur
Oleo sobre celotex, 550 x 365 cm
desaparecido

65 arriba
Aidez l'Espagne (Ayuda a España), 1937
Serigrafía, 24,8 x 19,4 cm
Colección privada

65 abajo
Pablo Picasso
Guernica (versión definitiva), 1937
Oleo sobre lienzo, 349,3 x 776,6 cm
Madrid, Centro de Arte de la Reina Sofía

66
Una gota de rocío cayendo del ala de un pájaro despierta
a Rosalía, dormida a la sombra de una tela de araña,
1939
Une goutte de rosée tombant de l'aile d'un oiseau ré-
veille Rosalie endormie à l'ombre d'une toile d'araignée
Oleo sobre lienzo, 65,4 x 91,7 cm
Iowa (IA), The University of Iowa Museum of Art,
The Mark Ranney Memorial Fund

67
La escala de la evasión, 1939
L'échelle de l'évasion
Oleo sobre lienzo, 73 x 54 cm
Chicago (IL), Colección privada

68
Pintura, 1943
Peinture
Oleo y pastel sobre lienzo, 40 x 30 cm
Barcelona, Fundació Joan Miró

69 arriba
El canto del ruiseñor a medianoche y la lluvia matinal,
1940
Le chant du rossignol à minuit et la pluie matinale
Aguada y colores a la trementina sobre papel,
38 x 46 cm
Nueva York, Perls Galleries

69 abajo
Boceto de: Constelaciones, 1940
Etude pour: Constellations
Lápiz, 31,2 x 23,3 cm
Barcelona, Fundació Joan Miró

70
Constelación: Despertar al amanecer, 1941
Le réveil au petit jour
Aguada y colores a la trementina sobre papel,
46 x 38 cm
Nueva York, Colección privada

71
Mujeres, pájaros, estrellas, 1942
Femmes, oiseaux, étoiles
Carbón, pluma, tinta china, acuarela y aguada,
90 x 43 cm
Colección privada

72
Constelación: El lucero del alba, 1940
Constellation: L'étoile matinale
Aguada y colores a la trementina sobre papel,
38 x 46 cm
Palma de Mallorca, Colección privada

73 arriba
La corrida, 1945
La course de taureaux
Oleo sobre lienzo, 114 x 145 cm
París, Musée National d'Art Moderne,
Centre Georges Pompidou

73 abajo
Mujeres y pájaros, 1946
Femmes et oiseaux au lever du soleil
Oleo sobre lienzo, 54 x 65 cm
Barcelona, Fundació Joan Miró

74
Mujer ante el sol, 1950
Femme devant le soleil
Oleo sobre lienzo, 65 x 50 cm
Colección privada

75
Las escalas en rueda de fuego atraviesan el azul, 1953
Les échelles en roue de feu traversent l'azur
Oleo sobre lienzo, 116 x 89 cm
Colección privada

77
Payés al claro de luna, 1968
Paysan catalan au clair de la lune
Acrílico sobre lienzo, 162 x 130 cm
Barcelona, Fundació Joan Miró

79
Pared de cerámica, 1968
200 x 125 cm
Saint-Paul-de-Vence, Fondation Maeght

80/81
La pared del sol, 1955–1958
Le mur du soleil
Placas de cerámica, 3 x 15 m
París, Edificio de la Unesco

82
Su Majestad, 1967/68
Bronce pintado, 120 x 30 x 30 cm
Colección privada

83 izquierda
Muchacha huyendo, 1968
Jeune fille s'évadant
Bronce pintado, 135 x 50 x 35 cm
Colección privada

83 derecha
Mujer con pájaro, 1967
Femme et oiseau
Bronce pintado, 135 x 50 x 42 cm
Colección privada

84
Figura, 1970
Personnage
Bronce, 200 x 200 x 100 cm
Colección privada

85 izquierda
Constelación, 1971
Constellation
Bronce, 142 x 130 x 44 cm
Colección privada

85 derecha
Mujer insecto, 1968
Femme insecte
Bronce, 108 x 21 x 18 cm
Colección privada

86
Azul II, 1961
Bleu II
Oleo sobre lienzo, 270 x 355 cm
París, Musée National d'Art Moderne,
Centre Georges Pompidou

87
Azul III, 1961
Bleu III
Oleo sobre lienzo, 270 x 355 cm
París, Musée National d'Art Moderne,
Centre Georges Pompidou

88
El ala de la alondra, orlada de azul y de oro, retorna al
corazón de la amapola, que duerme sobre la pradera de
diamantes, 1967
L'aile de l'alouette encerclée de bleu d'or rejoint le
coeur du coquelicot qui dort sur la prairie de diamants
Oleo sobre lienzo, 195 x 130 cm
Colección privada

89
El oro del azul, 1967
L'or de l'azur
Oleo sobre lienzo, 205 x 173,5 cm
Barcelona, Fundació Joan Miró

90
Mayo de 1968, 1973
Mai 1968
Acrílico sobre lienzo, 200 x 200 cm
Barcelona, Fundació Joan Miró

91
Figuras, pájaros, estrella, 1978
Personnages, oiseaux, étoile
Acrílico sobre lienzo, 88,7 x 115 cm
Barcelona, Fundació Joan Miró

Notas

1 Man Ray, Self Portrait, Boston/Toronto, 1963, págs. 251–252
2 Entrevista con André Masson y Michel Leiris sobre Miró, en: Apollo, volumen 127, marzo de 1988, pág. 190
3 Clement Greenberg, Joan Miró, Nueva York, 1948, pág. 38
4 Véase carta a Jacques Dupin de Miró sobre su infancia, en: Joan Miró, Selected Writings and Interviews, editada por Margit Rowell, Londres, 1987 (en las notas siguientes, abreviadamente «Rowell»), págs. 44–45
5 Ibid.
6 Ibid.
7 Ibid.
8 Miró, carta a Michel Leiris, 25 de septiembre de 1929, Rowell, pág. 110
9 Cfr. nota 8, así como Miró en una entrevista con James Johnson Sweeney, Partisan Review, febrero de 1948, editada en: Rowell, págs. 207–211, véase pág. 208
10 Galí, citado en: Jacques Dupin, Joan Miró – Life and Work, Nueva York, 1960 (en las notas siguientes, abreviadamente «Dupin»)
11 Cfr. nota 4
12 Robert S. Lubar, Miró's katalanische Anfänge, en: Joan Miró, catálogo Kunsthaus Zürich y Städtische Kunsthalle Düsseldorf, 1986, pág. 15
13 Miró, carta a E.C. Ricart, Barcelona, 7 de octubre de 1916, editada en: Rowell, pág. 49
14 R.S. Lubar, cfr. nota 12, pág. 16
15 Walther L. Bernecker, Sozialgeschichte Spaniens im 19. und 20. Jahrhundert, Francfort/M., 1990, pág. 233
16 Carta a E.C. Ricart, Barcelona, 1 de octubre de 1917, editada en: Rowell, págs. 52–53
17 Carta a E.C. Ricart, Barcelona, 11 de mayo de 1918, editada en: Rowell, pág. 53
18 Cfr. nota 18
19 Miró, carta a E.C. Ricart, Montroig, 16 de julio de 1918, editada en: Rowell, pág. 54
20 Miró, carta a J.F. Ràfols, Montroig, 11 de agosto de 1918, editada en: Rowell, pág. 57. En una carta a E.C. Ricart desde Montroig, de 9 de julio de 1919, Miró se compara indirectamente con Walt Whitman.
21 Miró, carta a E.C. Ricart, Montroig, 14 de septiembre de 1919 y probablemente noviembre de 1919, editada en: Rowell, págs. 64 y 65
22 Miró, carta a J.F. Ràfols, Montroig, 25 de julio de 1920, editada en: Rowell, pág. 74
23 Miró, carta a J.F. Ràfols, Barcelona, 18 de noviembre de 1920, editada en: Rowell, pág. 75
24 Miró, carta a J.F. Ràfols, París, Hotel de Rouen, tal vez de marzo de 1920, editada en: Rowell, pág. 71
25 Miró, «Memories of the Rue Blomet», transcrita por Jacques Dupin, 1977, editada en: Rowell, págs. 100–101
26 Cfr. nota 25, pág. 101
27 Francesc Trabal, «A Conversation with Joan Miró», Barcelona, 1928, editada en: Rowell, págs. 92–93
28 Cfr. nota 27, pág. 93
29 Ibid.
30 Lluis Permanyer: «Revelaciones de Joan Miró sobre su obra» en: Gaceta Ilustrada, Madrid, abril de 1978, editada en: Rowell, pág. 290
31 R.S. Lubar, cfr. nota 12, pág. 12
32 Gabriele Sterner, Barcelona – Antoni Gaudí, Architektur als Ereignis, Colonia, 1979, pág. 9
33 James Johnson Sweeney: entrevista con Miró, en: Partisan Review, Nueva York, febrero de 1948, editada en: Rowell, págs. 207–211, véase pág. 207
34 Ernest Hemingway, en: Clement Greenberg, cfr. nota 3
35 Gaëtan Picon, Joan Miró – Catalan Notebooks, dibujos y escritos no publicados, Nueva York, 1977, pág. 128
36 Rosalind Krauss y Margit Rowell, en: Magnetic Fields, Solomon R. Guggenheim Foundation, Nueva York, 1972, pág. 74

37 Miró, carta a Roland Tual, Montroig, 31 de julio de 1922, editada en: Rowell, pág. 79
38 Cfr. nota 22
39 Picon, cfr. nota 35, págs. 72–73
40 Cfr. nota 37
41 Surrealist Manifesto, editada en: Dada, Surrealism, and Their Heritage, editada por William S. Rubin, The Museum of Modern Art, Nueva York, 1968, pág. 64
42 Miró in the Collection of the Museum of Modern Art, editada por William S. Rubin, The Museum of Modern Art, Nueva York, 1973, pág. 33
43 Miró, carta a Michel Leiris, Montroig, 31 de octubre de 1924, editada en: Rowell, pág. 87
44 Ibid.
45 Dupin, pág. 179
46 Dupin, pág. 239
47 Carta a Sebastià Gasch, Monte Carlo, probablemente marzo-abril de 1932, editada en: Rowell, pág. 119
48 Cfr. nota 42, pág. 64
49 Rowell, pág. 136
50 Miró, carta a Pierre Matisse, París, Hotel Récamier, 12 de enero de 1937, editada en: Rowell, pág. 146
51 Miró, carta a Pierre Matisse, Paris, Hotel Récamier, 12 de febrero de 1937, págs. 146–148
52 Cfr. nota 33, págs. 209–211
53 Rowell, págs. 175–195
54 Miró, «I dream of a Large Studio», en: XXe Siècle. París, mayo de 1938, editado en: Rowell, págs. 161–162
55 Miró, carta a Pierre Loeb, Montroig, 30 de agosto de 1945, editada en: Rowell, págs. 197–198
56 Carl Holty, «Artistic Creativity», en: Bulletin of the Atomic Scientists, volumen 2, febrero de 1959, págs. 77–81
57 Cfr. nota 3, pág. 42
58 Barbara Rose, «Miró aus amerikanischer Sicht», en el catálogo de la exposición, Miro's Katalanische Anfänge, cfr. nota 12
59 Miró, «My Latest Work Is A Wall», en: Derrière Le Miroir, París, junio-julio de 1958, editada en: Rowell, págs. 242–245, véase págs. 244–245
60 Véase Nicholas Watkins, Miró and the «siurells», en: The Burlington Magazine London, volumen 132, otoño de 1990, págs. 90–95
61 Miró, Interview «Miró» by Denis Chevalier, en: Aujourd'hui Art et Architecture, París, noviembre de 1962, editada en: Rowell, págs. 262–271
62 Miró, entrevista, «Where Are You Going, Miró?» by Georges Duthuit, en: Cahiers d'Art, París, Nos. 8–10, 1936, editada en: Rowell, págs. 150–155, véase pág. 150

La editorial da las gracias a los museos, archivos y coleccionistas por cedernos el material gráfico.
Archiv für Kunst und Geschichte, Berlín: 11, 65
Artothek, Peissenberg: 36, 45, 57
Photographe © 1992, The Art Institute of Chicago.
All Rights reserved, Chicago: 54
Francesc Català-Roca, Barcelona: 76, 79
Colorphoto Hans Hinz, Allschwill: 2
David Heald, Nueva York: 16, 38, 49, 51
© Photo R. M. N., París: 23
Philippe Migeat, París: 73, 86
Kunsthaus Zürich, Zürich: 75